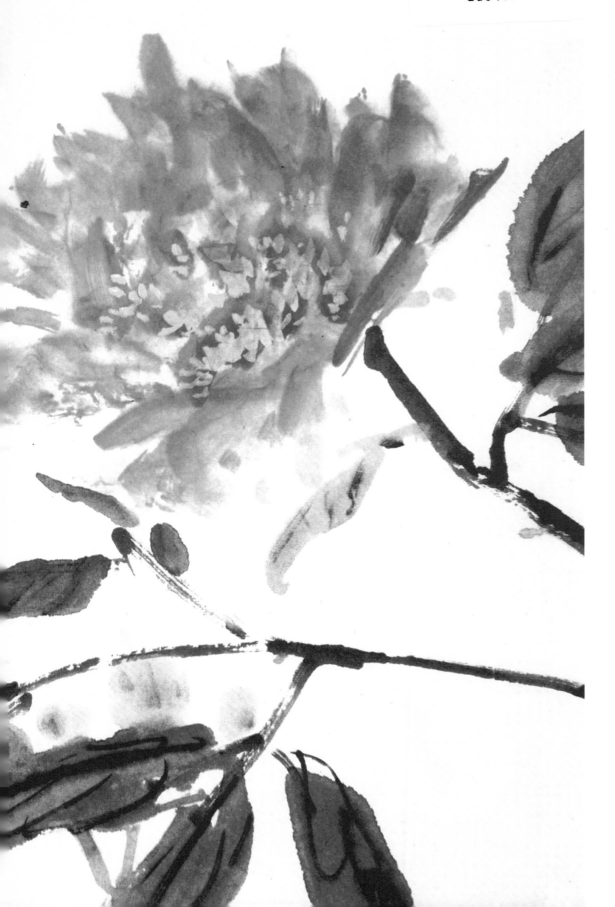

名家

课徒稿

临本

张大壮

写意花卉画谱

张大壮◎绘

胡国邦◎编

上海人民美术出版社

图书在版编目（CIP）数据

张大壮写意花卉画谱／张大壮绘；胡国邦编 . —上海：
上海人民美术出版社，2018.5
（名家国画课徒稿系列）
ISBN 978-7-5586-0787-5

Ⅰ.①张… Ⅱ.①张… ②胡… Ⅲ.①写意画－花卉画－
作品集－中国－现代 Ⅳ.① J222.7

中国版本图书馆 CIP 数据核字（2018）第 053992 号

名家课徒稿临本

张大壮写意花卉画谱

绘　　画　张大壮

编　　者　胡国邦

主　　编　邱孟瑜

策　　划　沈丹青

责任编辑　沈丹青

技术编辑　季　卫

出版发行　上海人民美术出版社

社　　址　上海长乐路 672 弄 33 号

印　　刷　上海印刷（集团）有限公司

开　　本　889×1194　1/12

印　　张　5.34

版　　次　2018 年 5 月第 1 版

印　　次　2018 年 5 月第 1 次

印　　数　0001－3300

书　　号　ISBN 978-7-5586-0787-5

定　　价　46.00 元

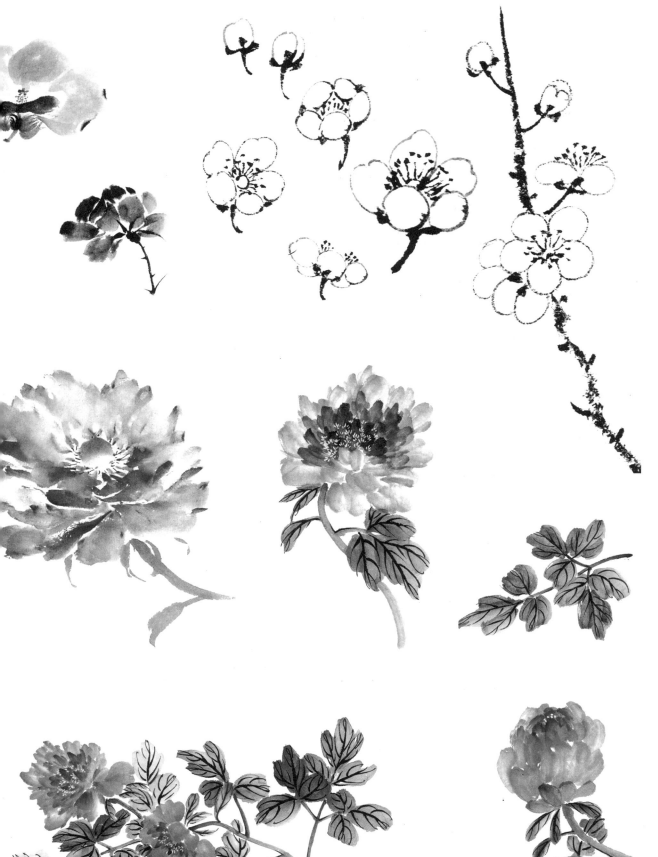

目 录

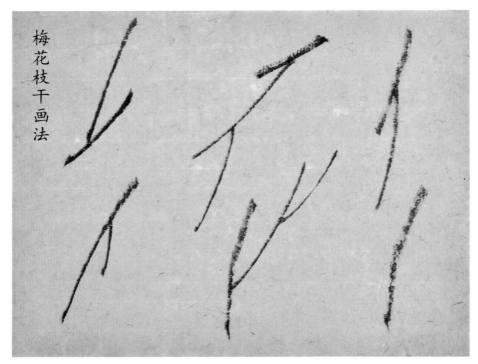

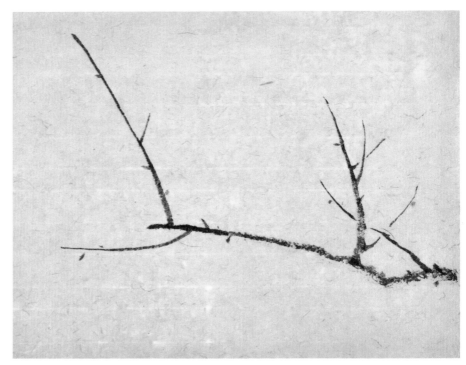

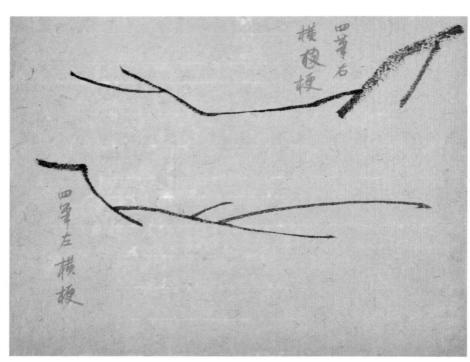

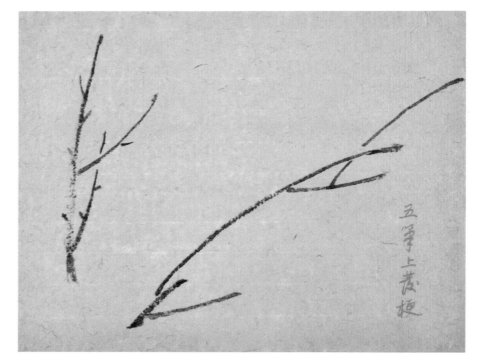

一、梅 花

梅花枝干

画花卉的枝干应分木本、草本。木本苍劲，草本柔嫩。

枝干的姿势，大致分上挺、下垂、横斜几种，其中又有杖、交叉、回折等不同。杖中又有高低疏密，交叉中又有前后向背，回折中又有俯仰盘旋。发枝安排，要避免显著的十字、井字、之字等形状。

不同木本的枝干，其表皮纹路，应该用不同的披法来表现（皴是皮肤拆裂之意，引申为山石、树木表面凹凸不平的纹路。这里的皴法是指表现树木皮纹的画法）。画草本茎（枝梗）的笔要滋润，不宜干枯，方能表现出柔嫩而水分多的质感。木本老梗宜用墨或墨储画。

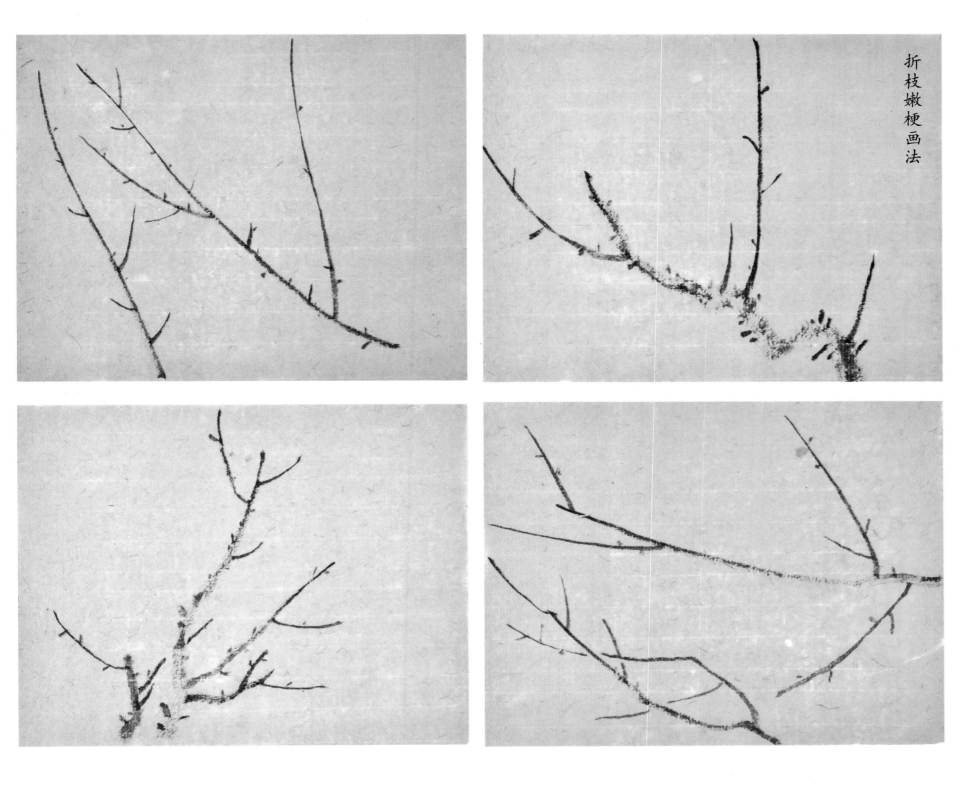

折枝嫩梗画法

梅枝应分四面，势分长短，以上均为嫩梗上发生枝，有左横嫩梗生枝和右横嫩梗生枝之分。枝梢要翘起，其嫩枝要画得苍劲挺拔，老干则画出苍皮斑剥。

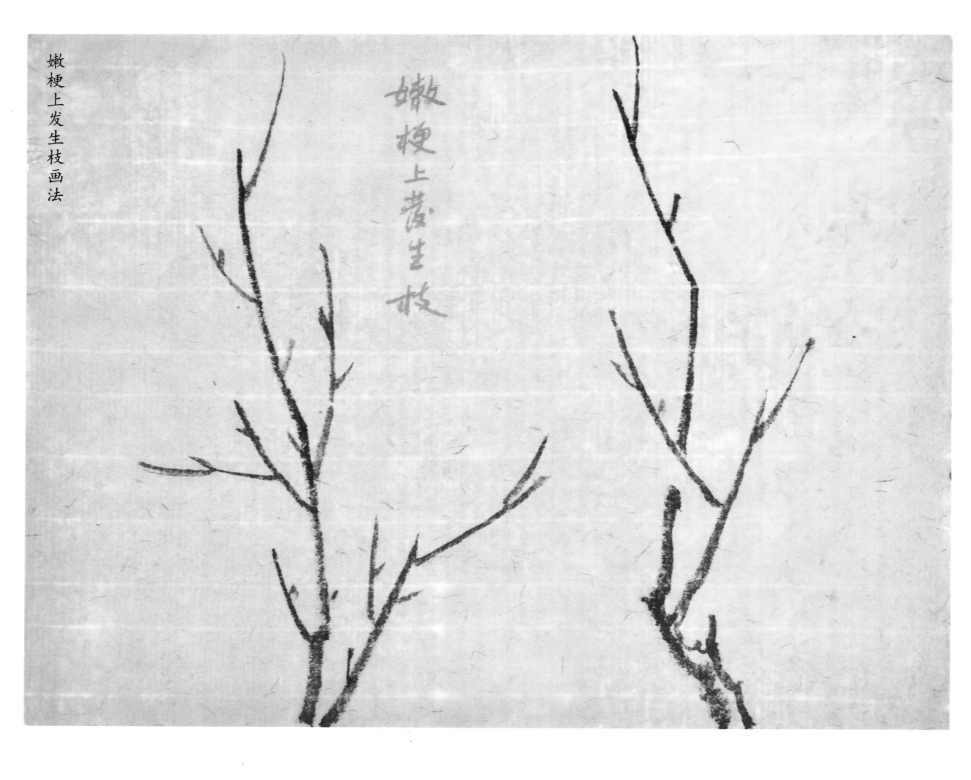

嫩梗上发生枝

嫩梗上发生枝画法　　　　　　用笔以中锋为主，枝干的屈直穿插要疏密有致才显生动。画时落笔起笔都要藏锋，笔尖不要露出，这样就显得厚实。

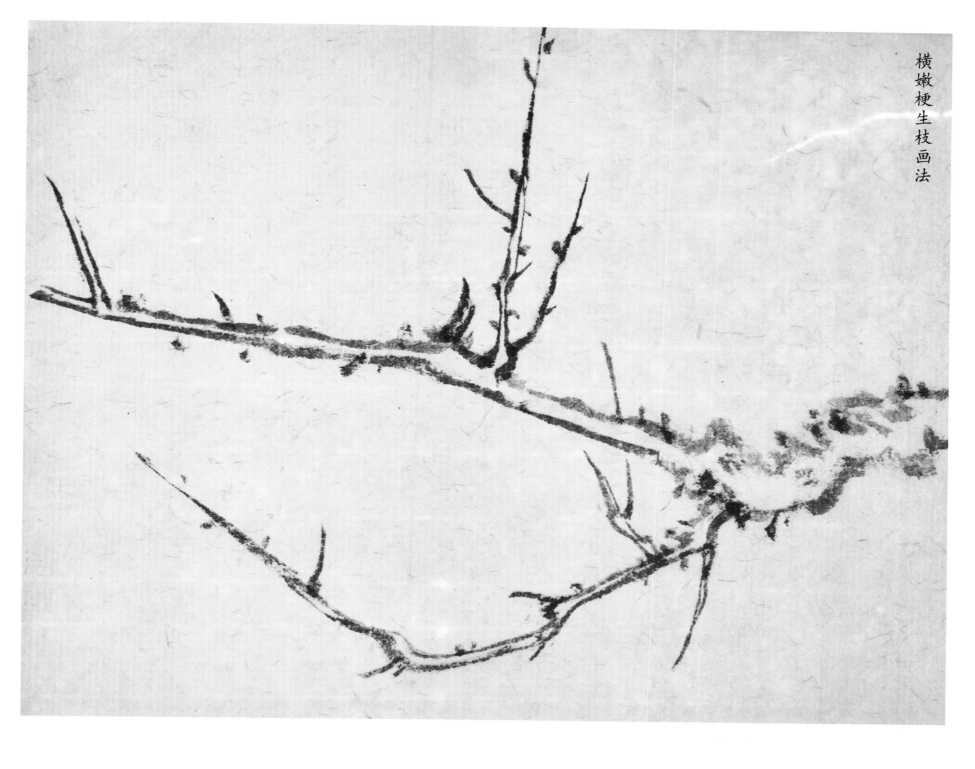

横嫩梗生枝画法

以稍淡的笔墨画出老枝，再用较浓的墨以中锋画其各部小枝，最后点些苔，以显其苍老。这样参差有势，浓淡相间，又合画理。

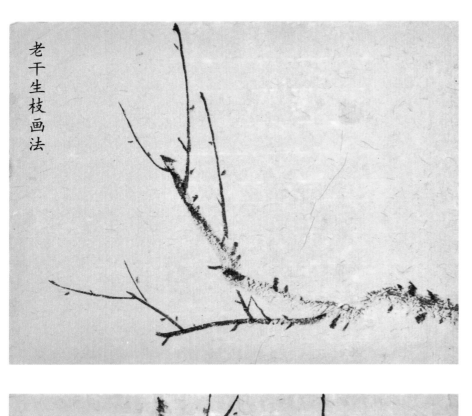
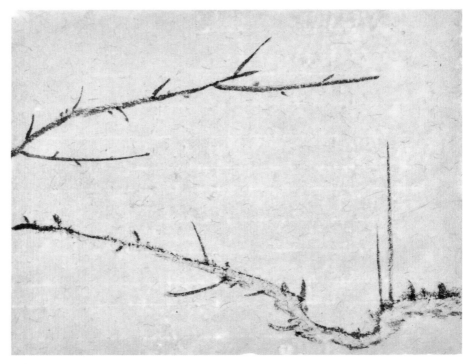
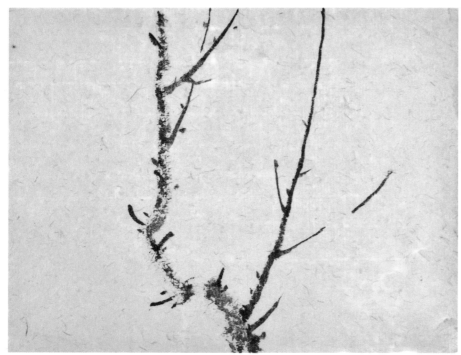
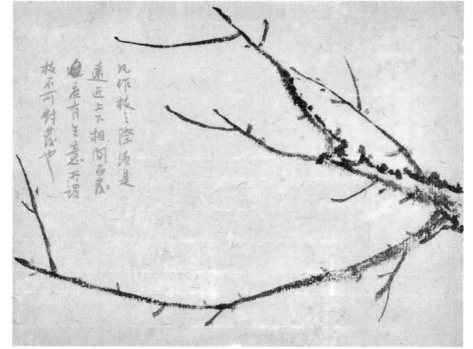

老干生枝画法

　　老干发枝画法，分左横嫩梗生枝和右横嫩梗生枝二种，其用笔基本一样。较老的干用笔要稍慢，要有厚重感、苍老感；而嫩梗则以中锋画出挺拔之感，这样一老一嫩有强烈的对比又富于变化，方显生动。

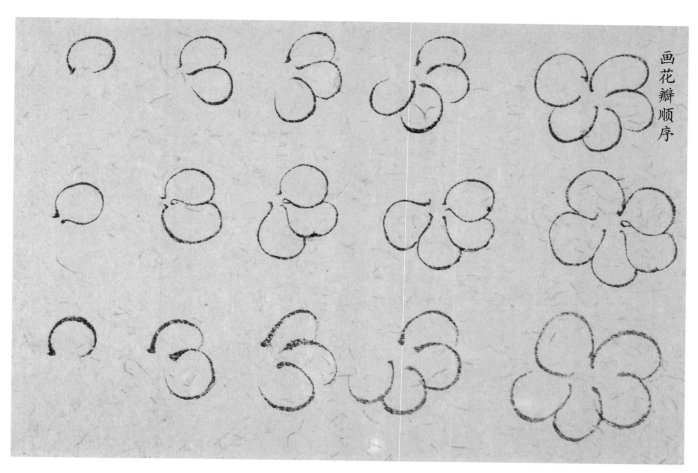

梅花的花瓣、花蕊、花托画法

　　花的组织分蒂、瓣、蕊、子房等几个部分。花瓣分离瓣、合瓣两大类。花瓣有长短、尖团、缺刻、分歧等种种区别，画时要注意正反卷折的变化。花瓣是从花心作放射形伸展生长的，因此画时要注意花心集中。

　　梅花有单瓣和重瓣的，这里画的是单瓣，用勾线笔画，一笔就是一瓣，五笔则画好一朵梅花。花形有正面、侧面、半侧面及反面，花托用墨点出，勾出花瓣用稍淡的墨，花托和花蕊用浓墨点勾，这样一淡一深形成对比效果可佳。

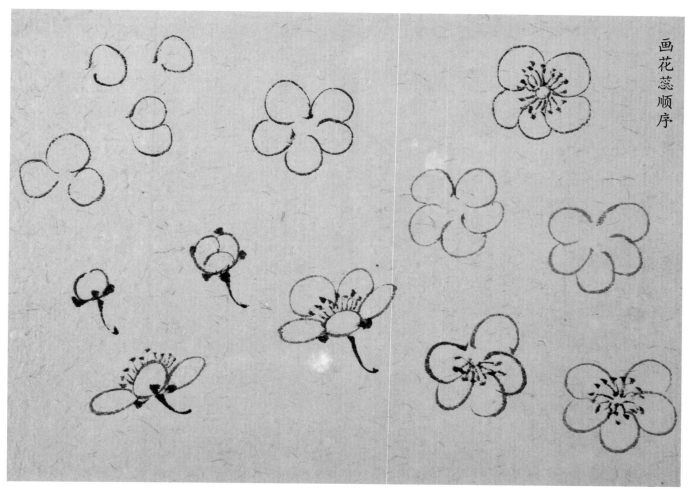

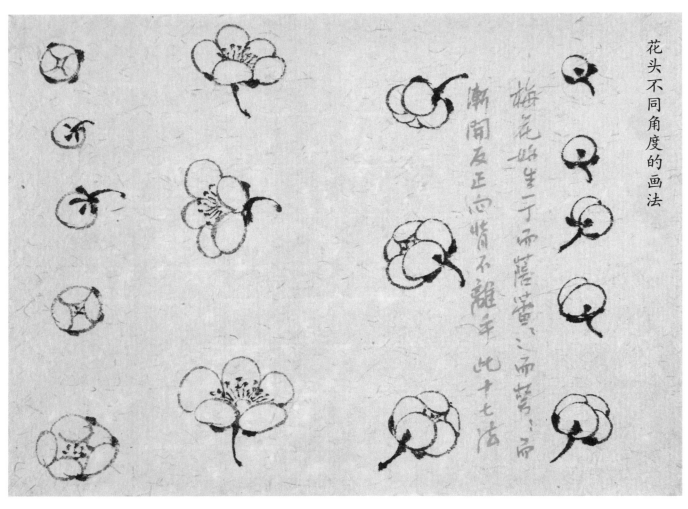

梅花始生，一丁而蕊萼，二而蕊萼，三而渐开，反正向背，情不离乎此十七法

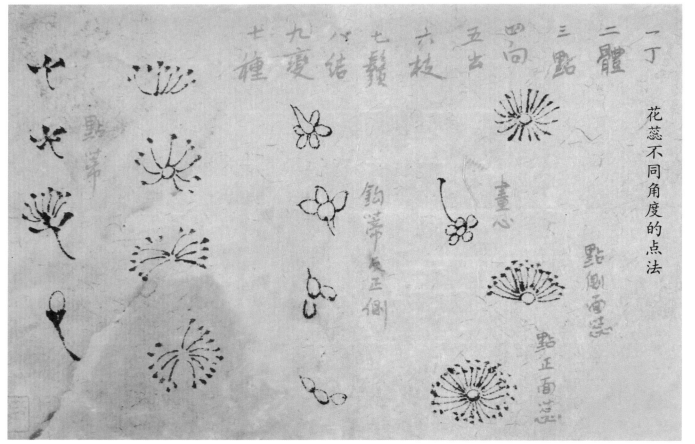

一丁
二體
三點
四向
五出
六枝
七鬚
八結
九變
十種

花蕊的画法：一丁、二体、三点、四向、五出、六枝、七须、八结、九变、十种。

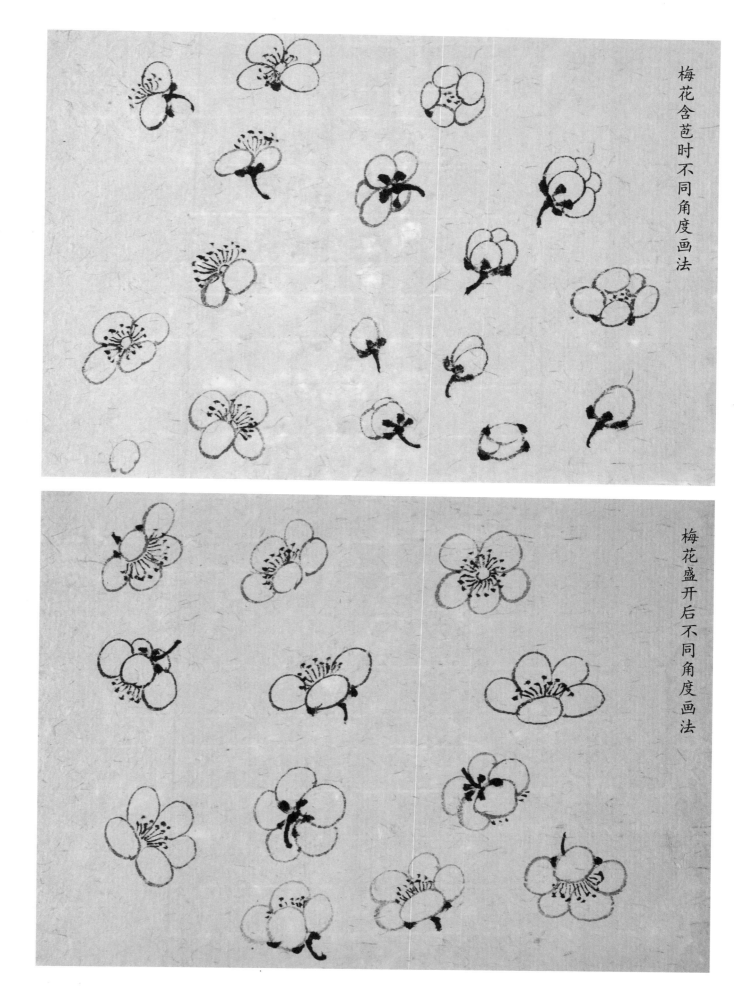

梅花盛开后不同角度画法

花瓣有正侧、半侧的变化，花苞也有正侧、半侧的变化，所点的花托、花蕊也多不相同。

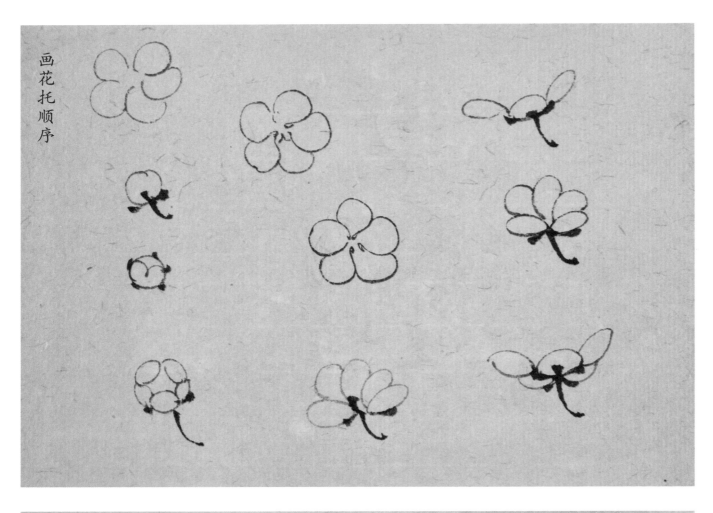

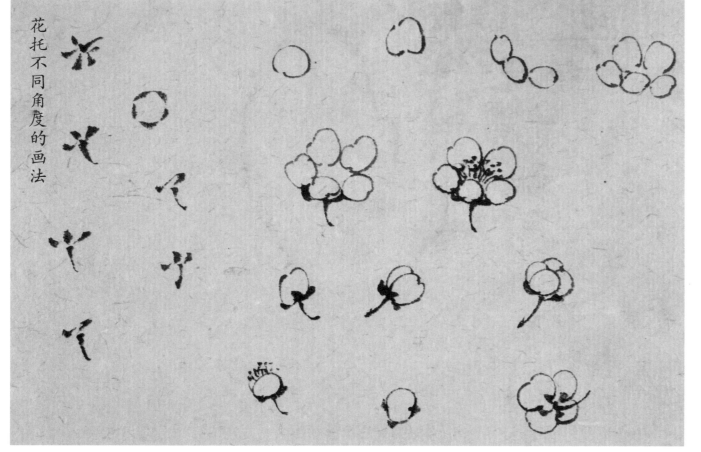

梅花的花朵有正面、侧面、半侧面；花苞也有正面、侧面之分。花苞含苞待放者四周点花托且中间可点花蕊。花托一般均以三点再加一花柄。

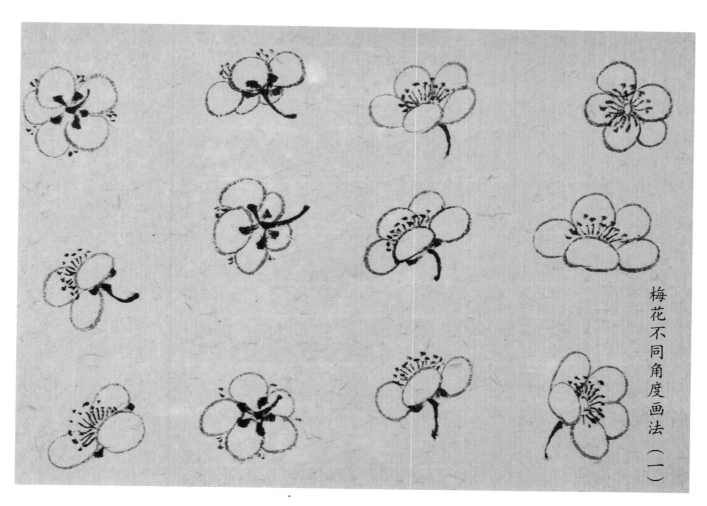

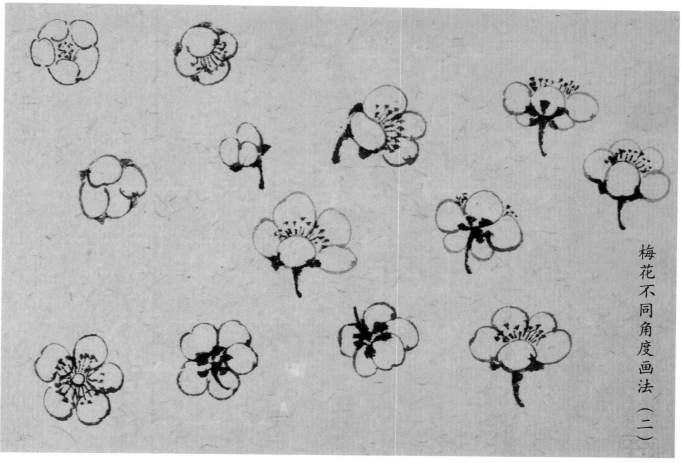

梅花花托可见五点，半侧面往往也可见五点，侧面的可见之点花托，正面的就看不见。点花蕊要注意正侧的变化。

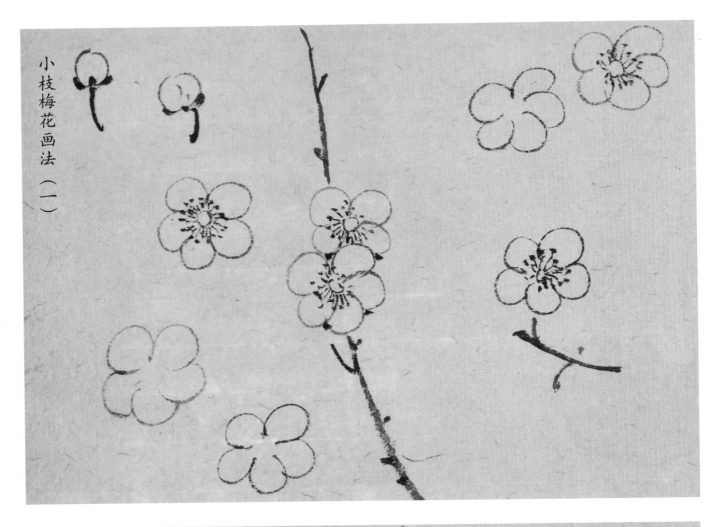

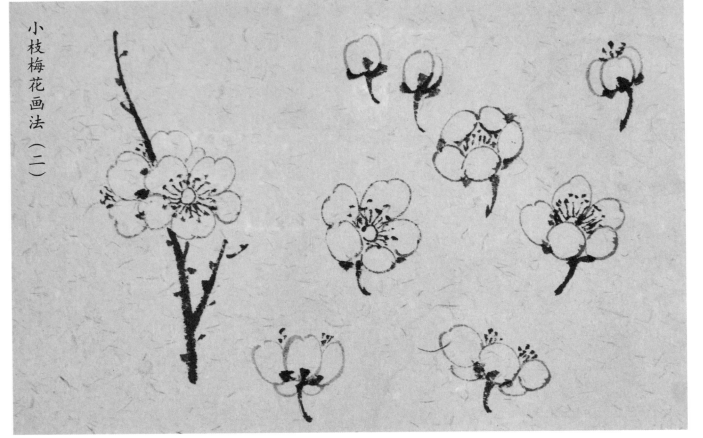

梅花在小枝上开放，有两朵重叠者，也有三花重叠者。小枝画好后，要点些苔点，要注意只有大小疏密才能使枝干具有真实感。

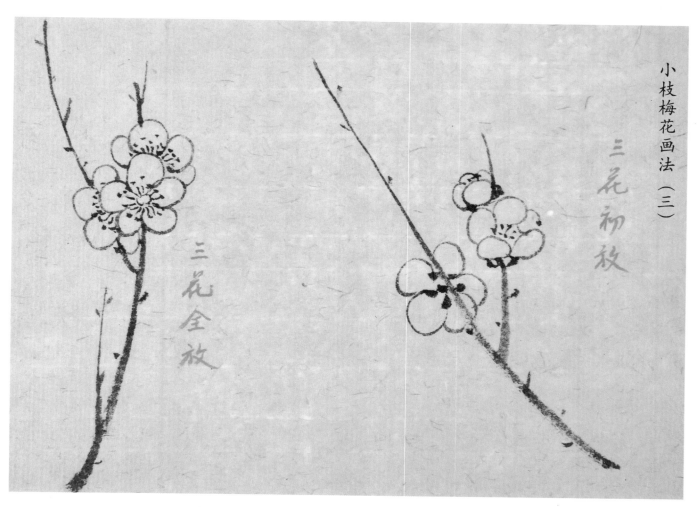

小枝梅花画法（三）

三花初放

三花全放

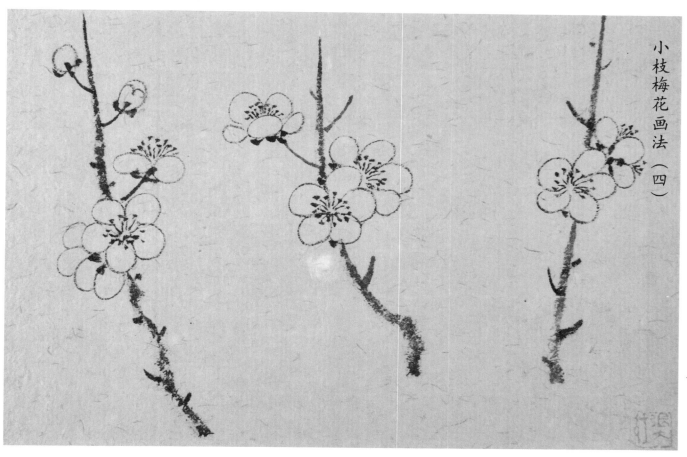

小枝梅花画法（四）

以上有三花全放上仰，有三花初放反正者。下图三枝均为上仰开放，也有正梢攒萼。

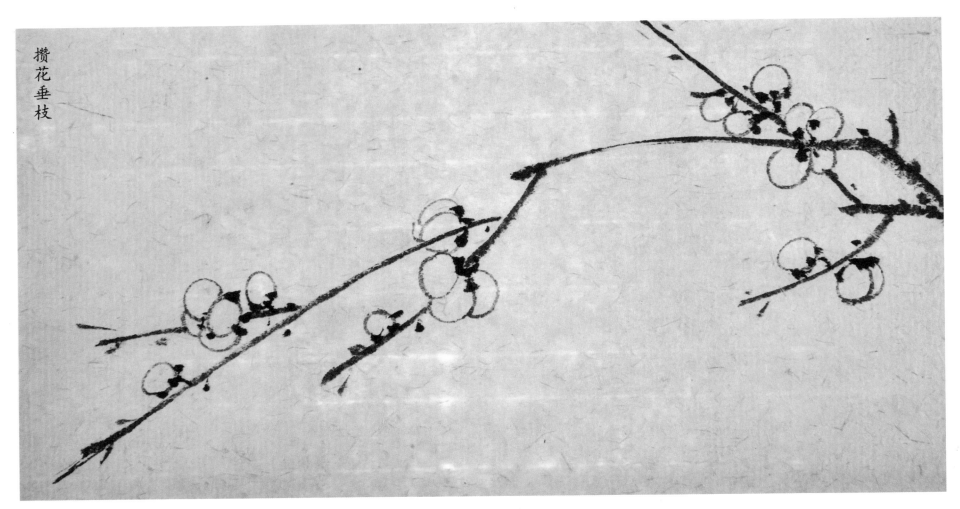

攒花垂枝

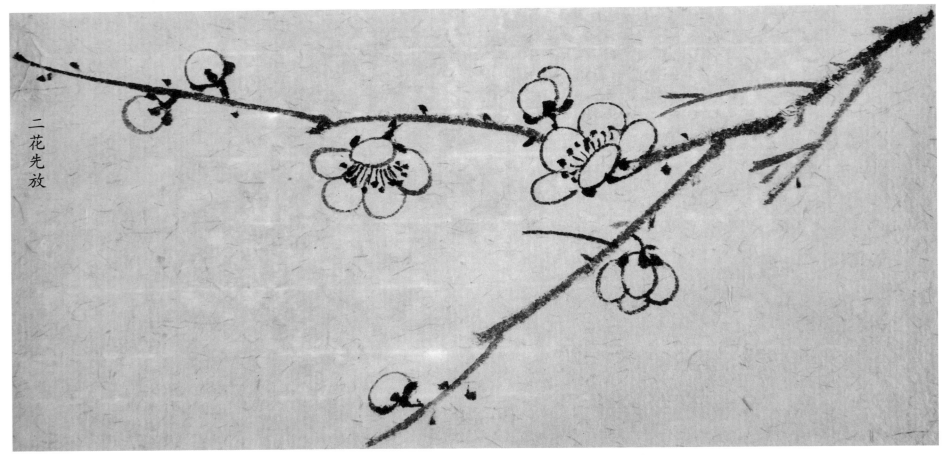

二花先放

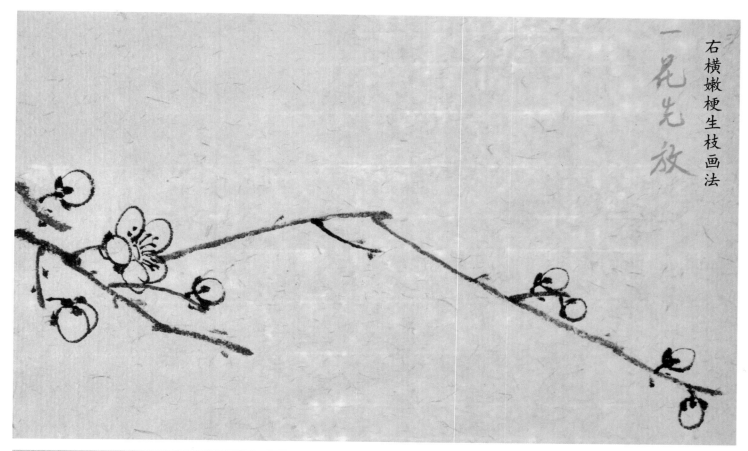

右横嫩梗生枝画法

一花先放

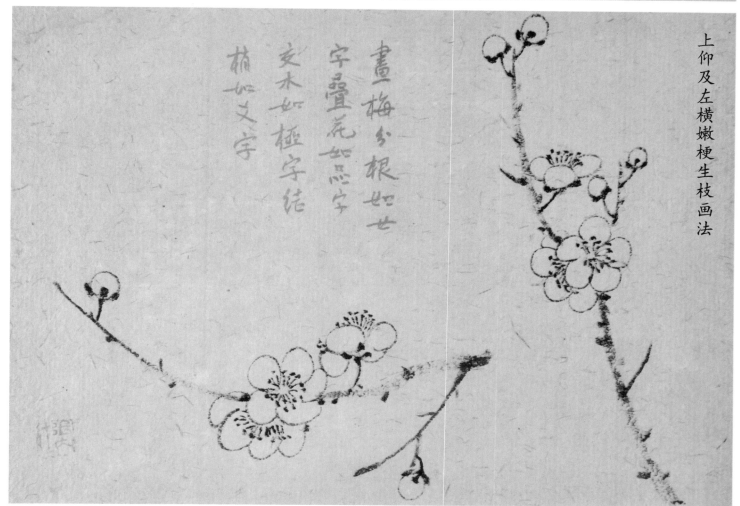

上仰及左横嫩梗生枝画法

画梅分根如世
字叠花如品字
交木如极字结
梢如艾字

左页的两幅均为折枝左横嫩梗生枝。花朵仍有正侧、半侧之变化，花苞也有多种变化，用笔生动。

画梅分根如"世"字，叠花如"品"字，交木如"极"字，结梢如"艾"字。

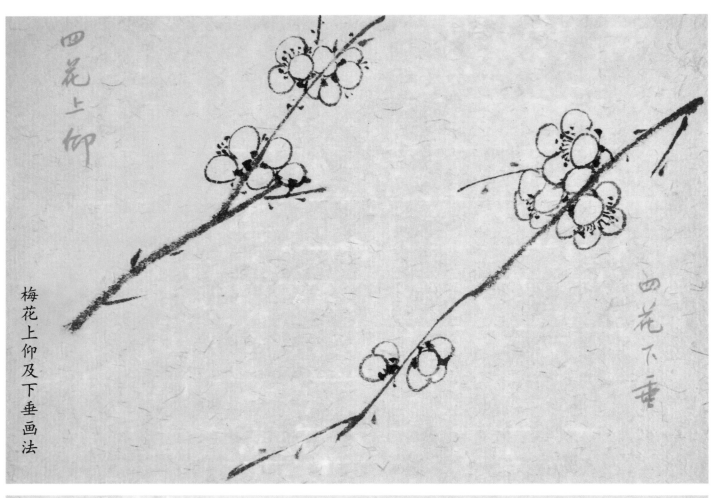

四花上仰

四花下垂

梅花上仰及下垂画法

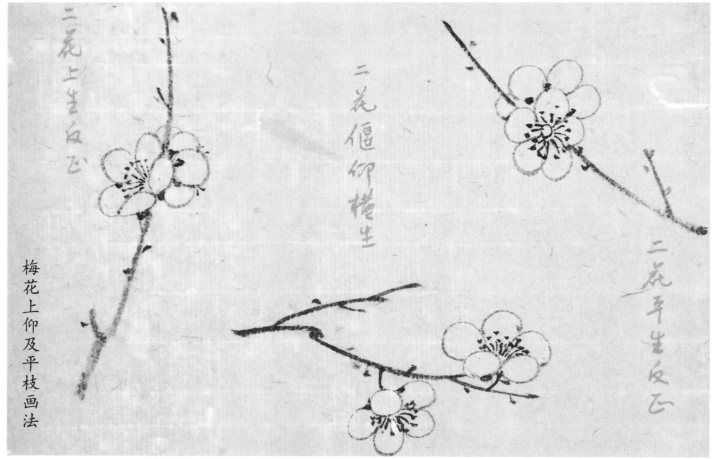

二花上生反正

二花偃仰横生

二花平生反正

梅花上仰及平枝画法

小枝梅花有四花上仰、四花下垂，二花开放的正反上仰式，二花斜枝的正反式，以及二花正侧的横枝者，每朵花都生在枝上各有意态。

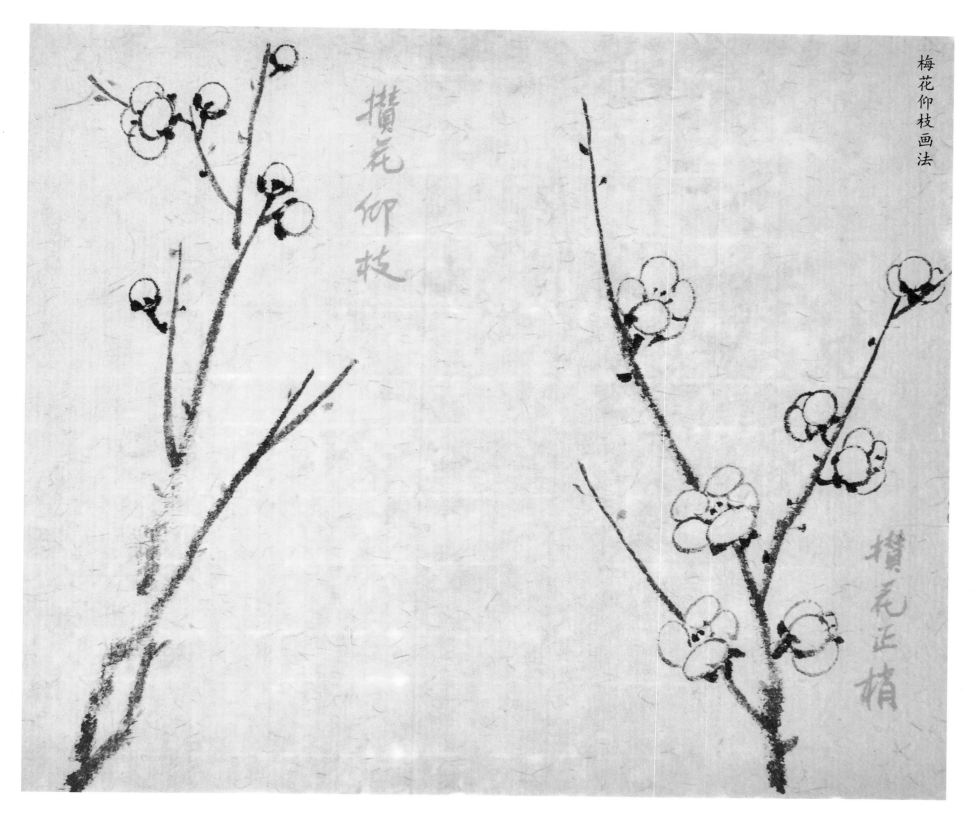

攒花仰枝

攒花正梢

上图的两枝梅花为上仰式，含苞待放，各具神态。

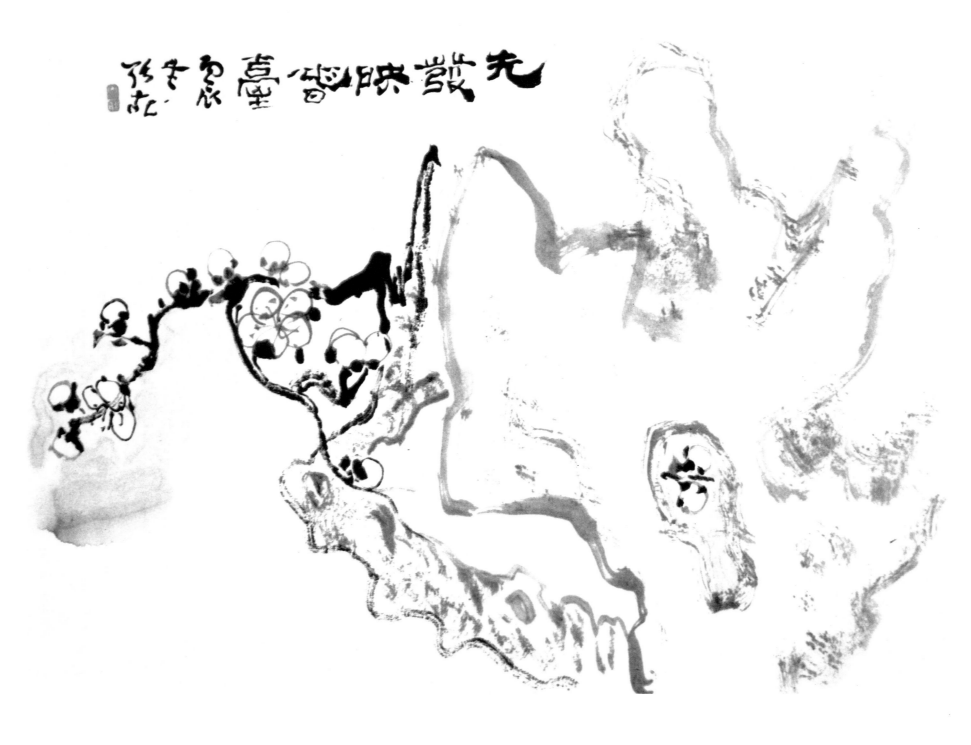

梅花图例

太湖石一笔画就，其间穿差着线条粗犷的笔墨画梅花的老干，笔势充分表现苍皮斑剥的感觉，枝干的墨色变化相互对比越显生动。

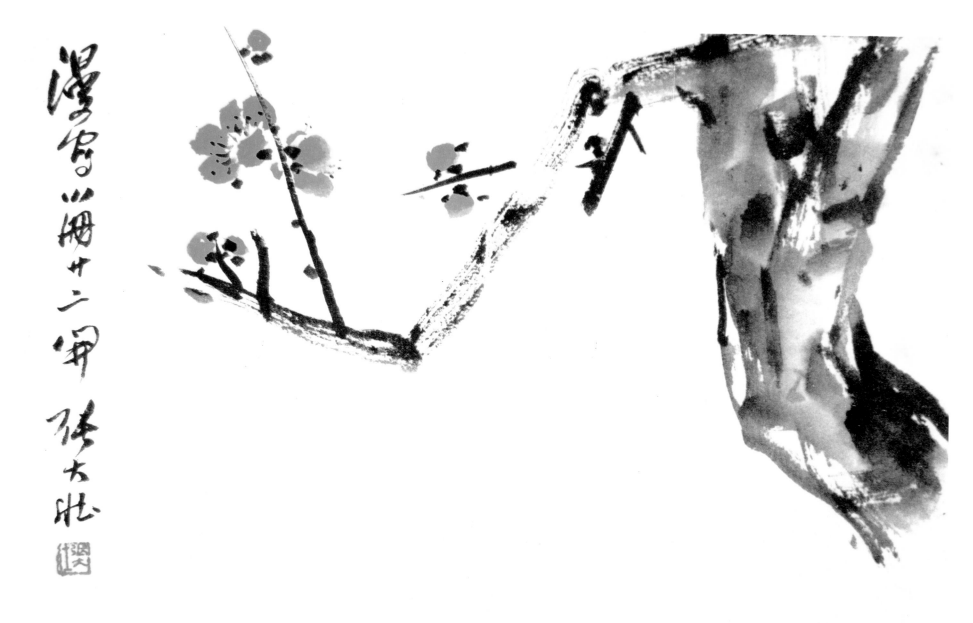

大写意笔意入画，笔力雄健、气势磅礴、浑厚苍劲的廖廖几笔体现出梅花的铁骨精神。

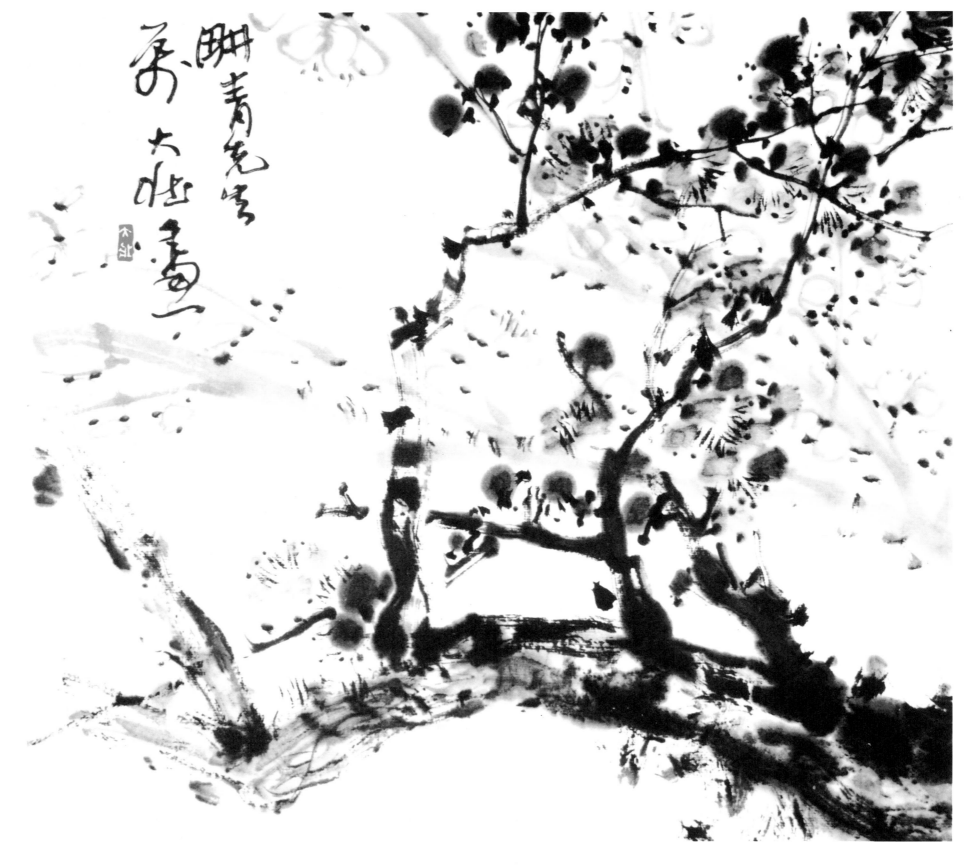

此幅写意梅花图整体布局饱满，画出疏落清息的气势，乱中有理且有苍茫浑成之感。

梅
花
图
例

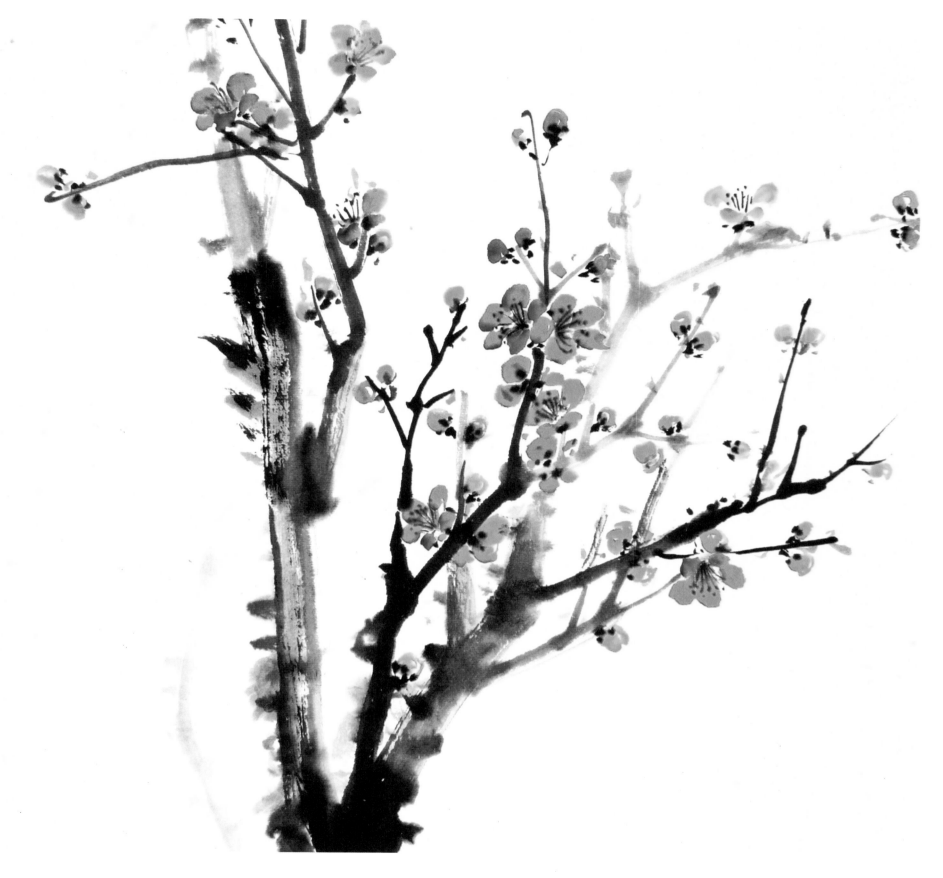

此幅梅花墨色有浓淡枯湿之变化，整体气势瘦劲纵横，意境新颖。

梅花图例

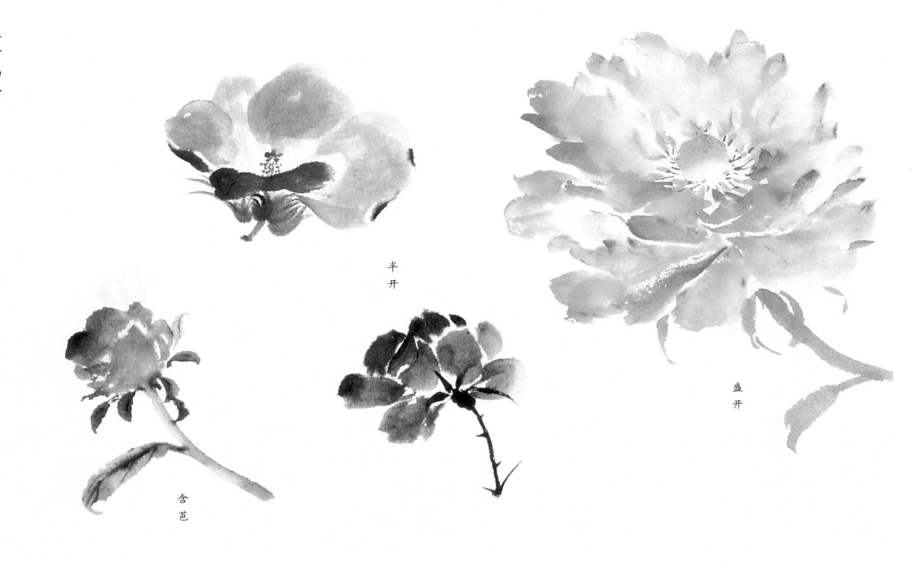

半开

含苞

盛开

二、牡 丹

　　牡丹花色泽艳丽、玉笑珠香、富丽堂皇，素有"花中之王"的美誉。在栽培类型中，主要根据花的颜色，可分成上百个品种。牡丹品种繁多，色泽也较多，以粉、红、深红、银红为上品，尤其黄、绿为贵。牡丹花大而香，故又有"国色天香"之称。

　　点簇牡丹自花苞到开放，又添画花托及花茎和嫩叶，用笔自如，用色用水饱满得体，其韵味十足。用色上除石青、石绿、石黄、朱砂、白粉等以外，有时可根据需要调和适量的墨，往往会使色彩显得厚实。有时也可用墨来代替部分颜色。例如木本枝干仅以墨写，或画红花配以墨叶，代替绿叶，对比鲜明，艺术效果良好。

　　点簇也称点厾，是写意没骨花卉画的主要技法，多数用来画不勾墨线轮廓的叶和花瓣等。在一笔之中有浓有淡，或包含轻重复杂的多种色彩。其法是先将毛笔洗净，用笔尖蘸适量颜色，则一笔落纸就有浓淡；若先蘸甲色（一般是色泽较淡的），再蘸乙色（一般是色泽较深的），则下笔就有乙色、甲乙两色的间色和甲色。大块点簇，用笔必须铺展，不够可加补笔。

白牡丹图例

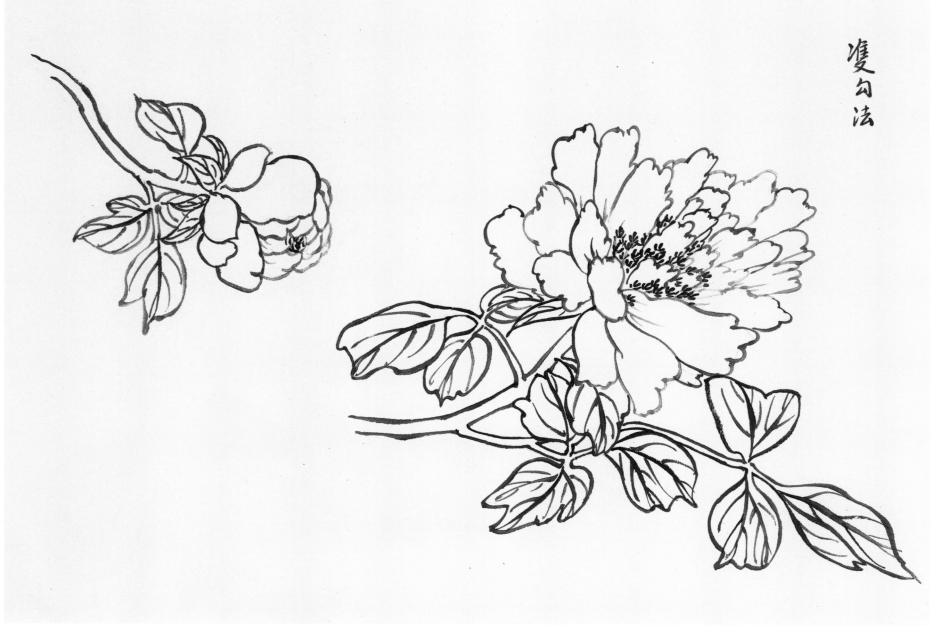

双勾画法

双勾法

牡丹双勾画法

双勾法：相较于没骨法更概括，造型时抓住特征取其有代表性的主要部分，舍去次要琐碎部分，用笔宜洗练，做到以少胜多、神形兼备。又不似工细没骨法的工整严谨，用笔可自由活泼。在明暗交接处可以留出空隙，但不要留得太整齐，要接近写意画法，可以意到笔不到，利用空隙代表暗面，虚处要有画，做到笔简意繁，大胆下笔，细心收拾。

没骨法

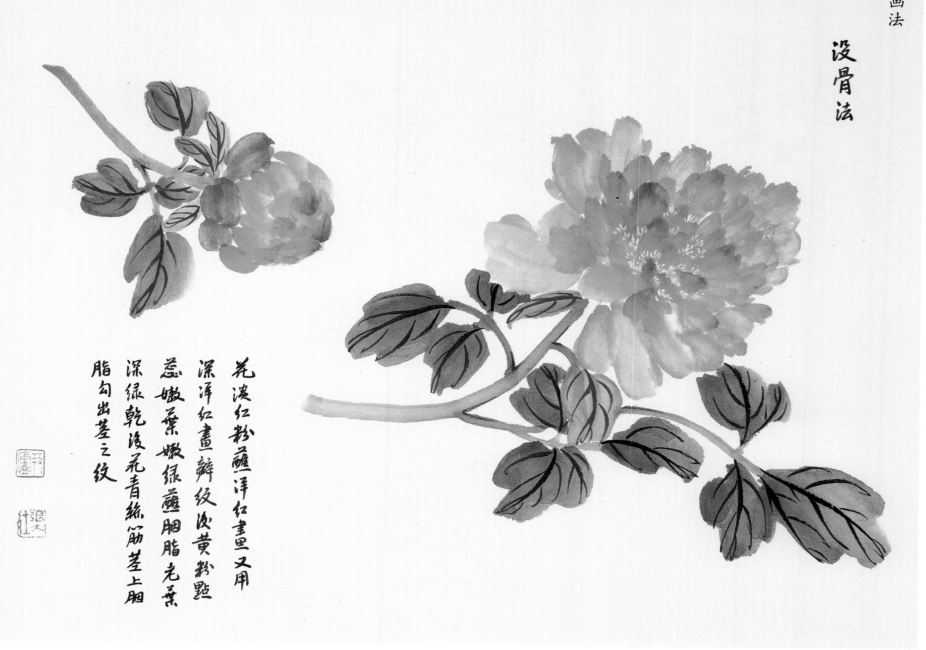

脂勾出茎之纹
深绿乾後花青练筋茎上胭
蕊嫩叶嫩绿蘸胭脂老叶
深洋红画瓣缎後黄粉点
花淡红粉蘸洋红画里又用

牡丹没骨画法

没骨法：没骨画不同于工笔，没骨的"没"字，即淹没而含蓄之意，其精要在于将运笔和设色有机的融合在一起，不勾轮廓，不打底稿，更不能放底样拓描。作画时，要求画者胸有成竹，一气呵成。没骨画将墨、色、水、笔融于一体，在纸上予以巧妙结合，重在蕴意，依势行笔。没骨花卉的画法是直接用颜色或墨色绘成花叶，而不用墨线勾勒轮廓。

双勾花头法

雙勾花頭

没骨花头法

没骨花頭法

含苞将放 双勾法

含苞将放 双勾法

含苞将放 没骨法

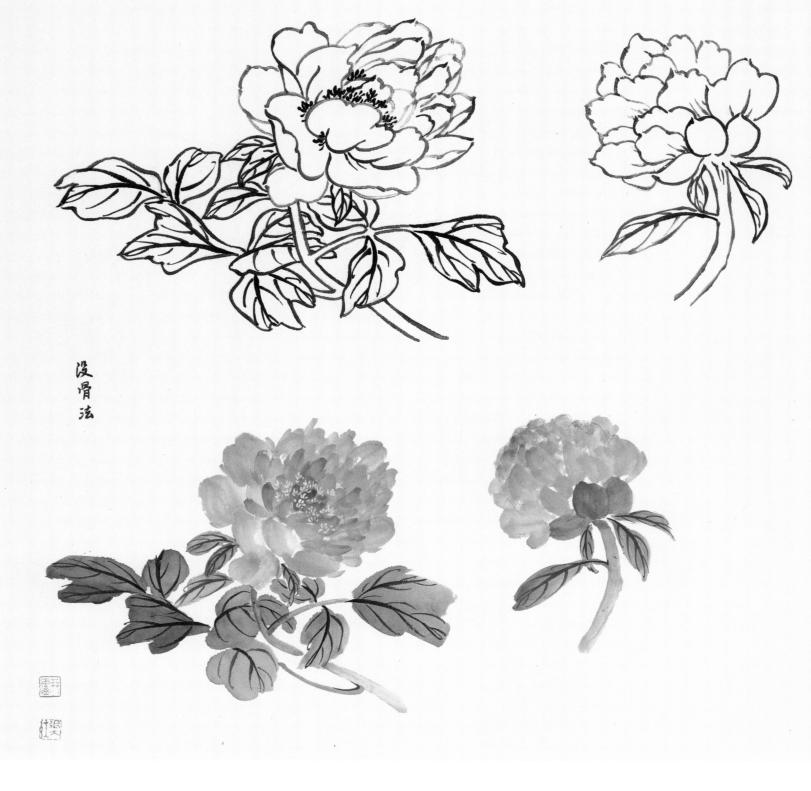

双勾花头画法、没骨花头画法

瘦勾花頭

没骨法

雙勾花頭

没骨花頭

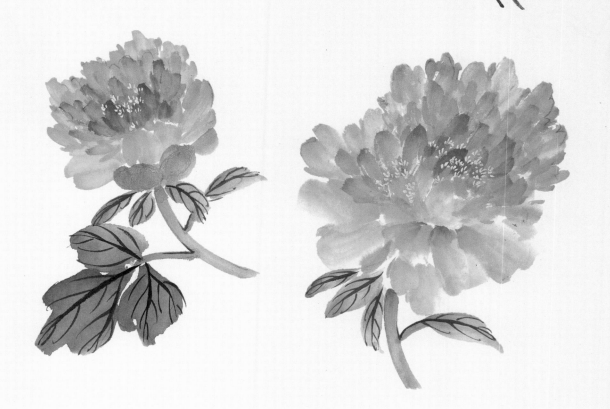

双勾大花头画法

双勾大花头

没骨大花头画法

没骨法

双勾叶

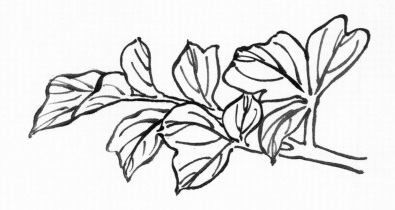

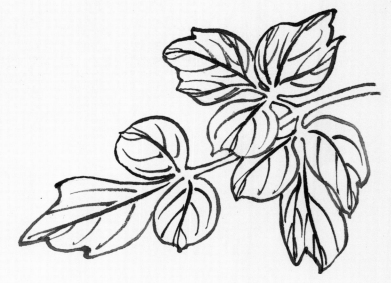

没骨叶

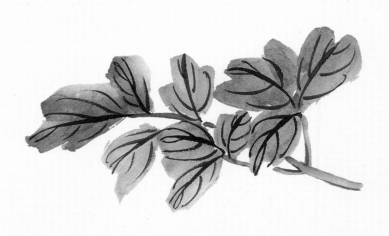

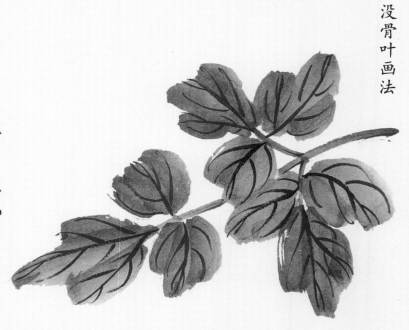

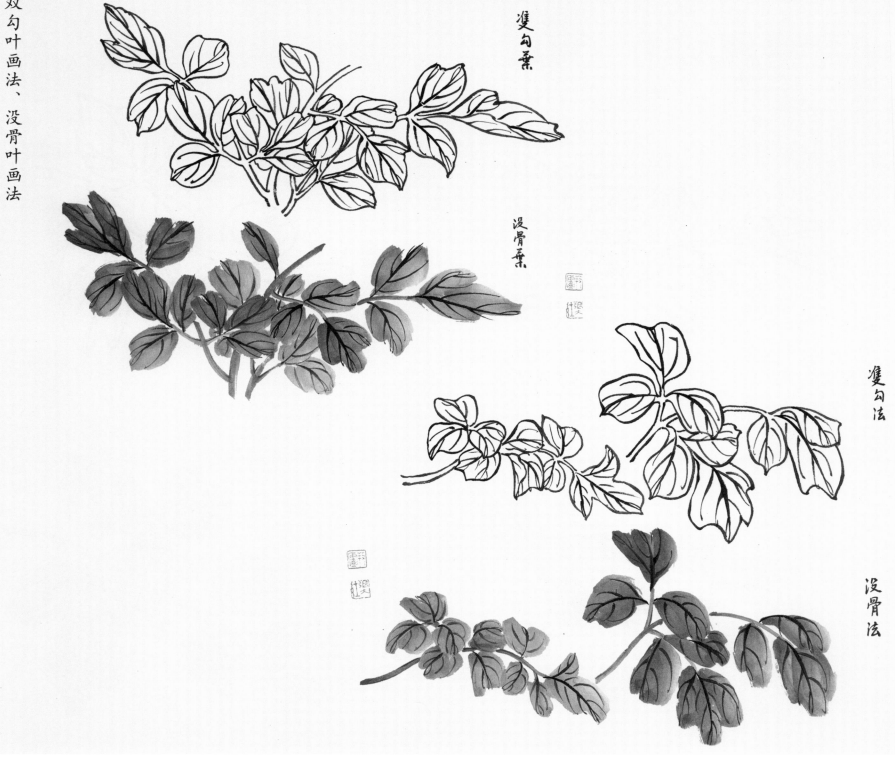

双勾叶画法、没骨叶画法

双勾叶

没骨叶

双勾法

没骨法

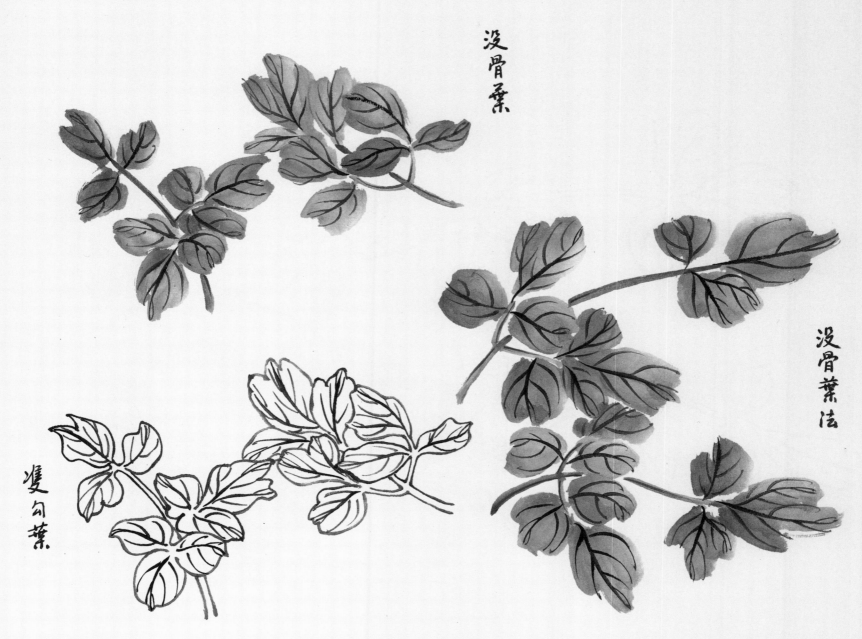

没骨葉

没骨葉法

雙勾葉

雙勾法

沒骨法

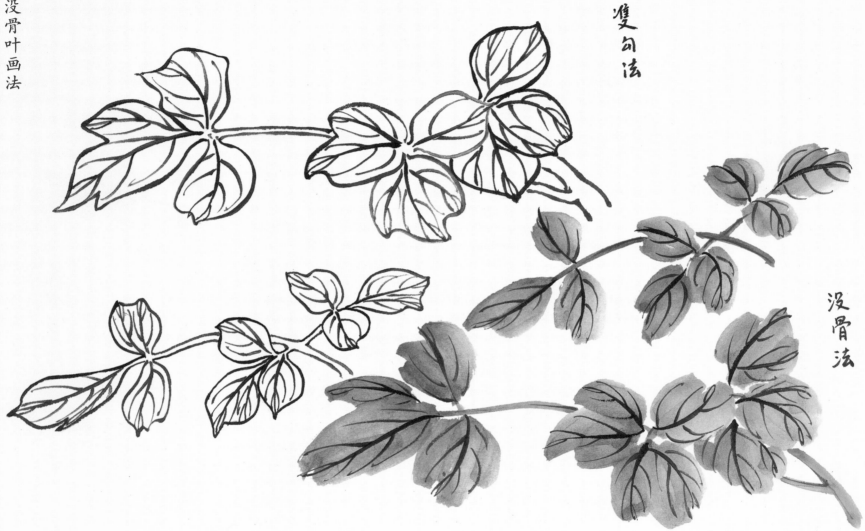

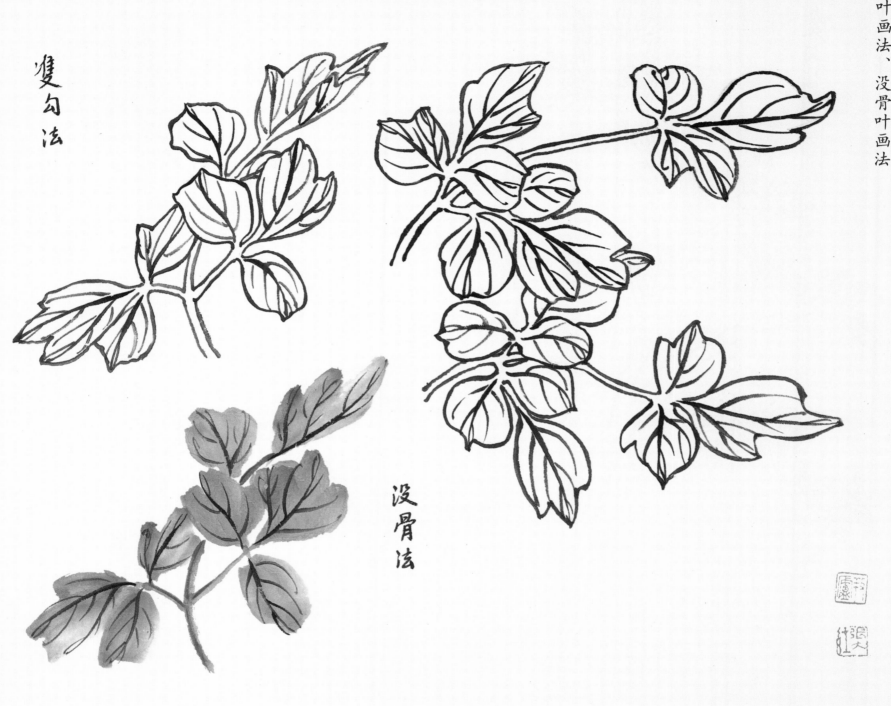

双勾法

没骨叶画法

没骨法

双勾嫩枝画法

复勾法

没骨嫩枝画法

没骨法

双勾嫩枝画法

没骨嫩枝画法

双勾嫩枝

嫩枝没骨法

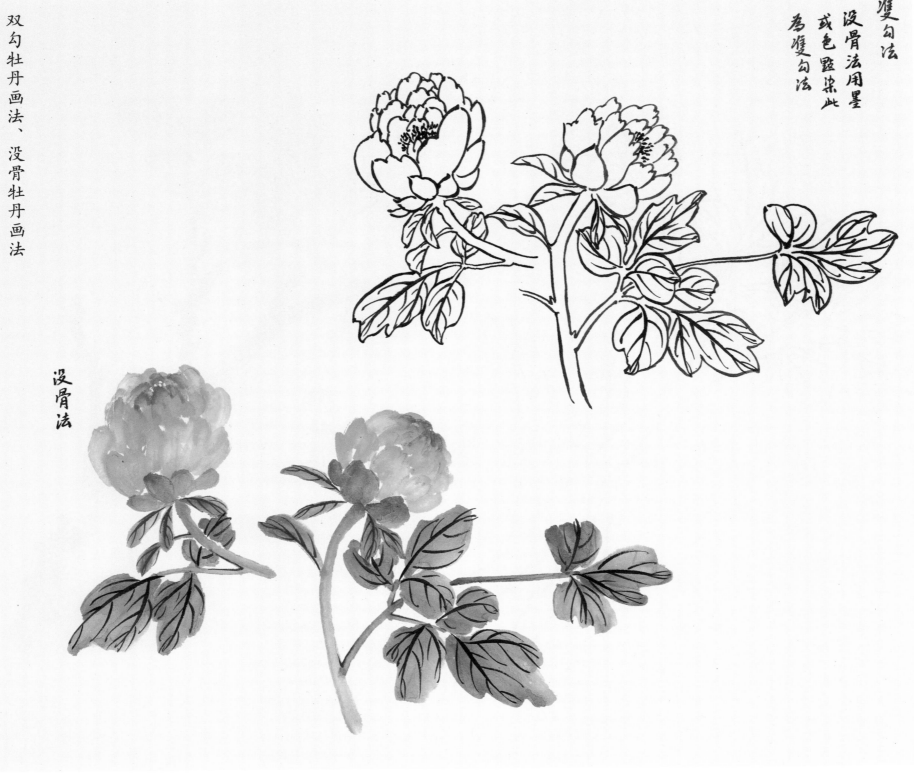

双勾牡丹画法、没骨牡丹画法

双勾法

没骨法用墨
或色罨染此
为双勾法

没骨法

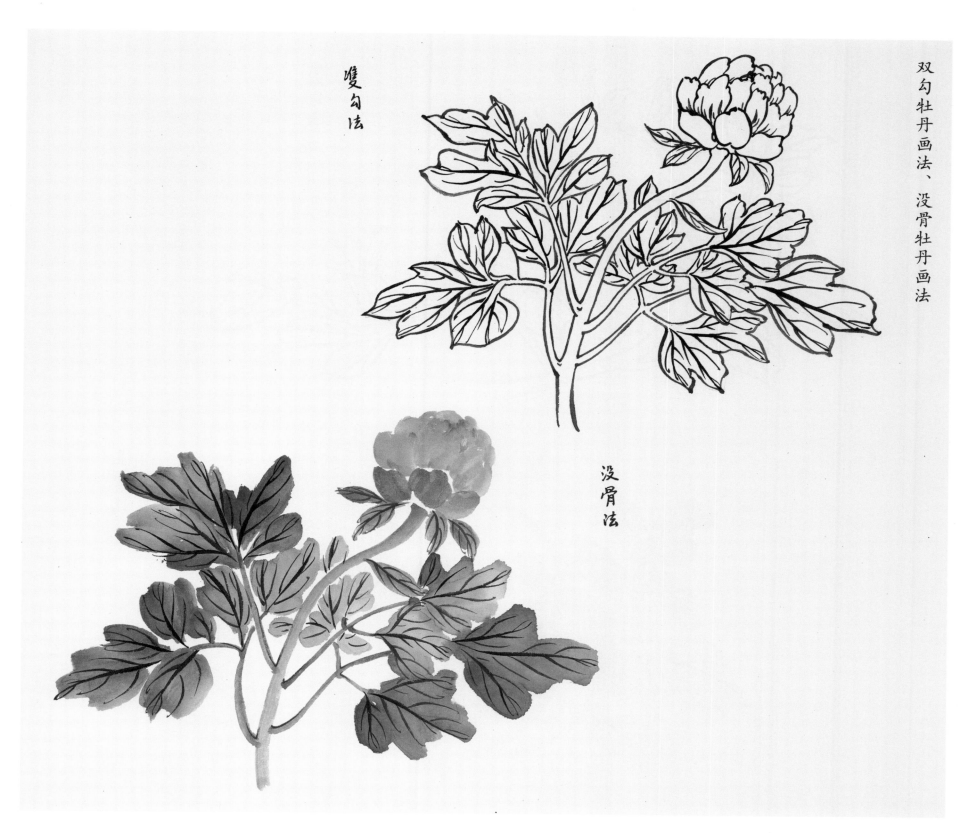

双勾法

双勾牡丹画法、没骨牡丹画法

没骨法

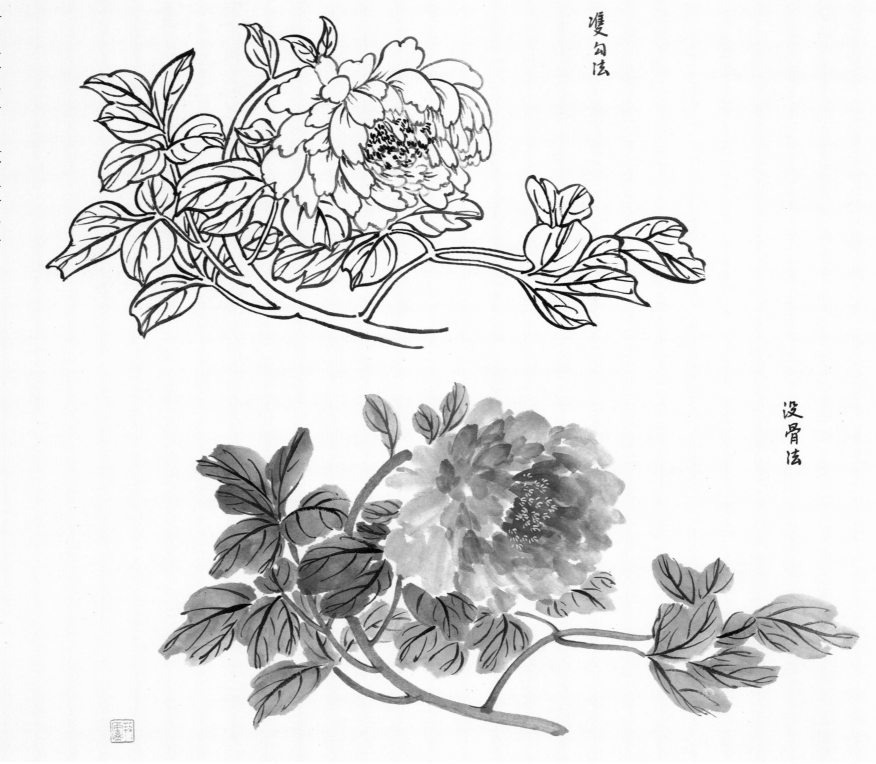

双勾牡丹画法、没骨牡丹画法

双勾法

没骨法

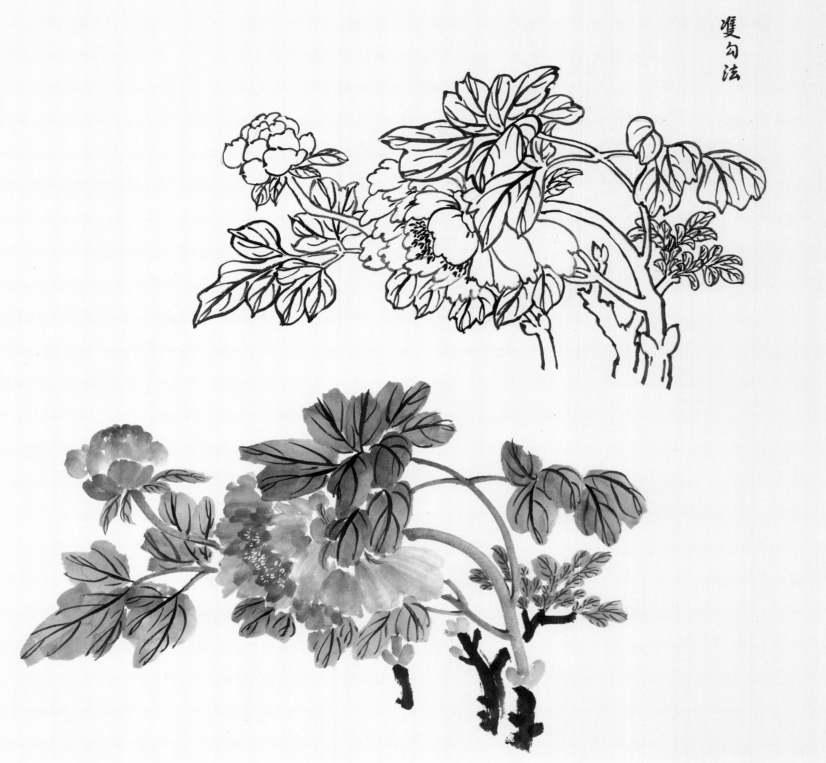

双勾牡丹画法、没骨牡丹画法

双勾法

没骨法

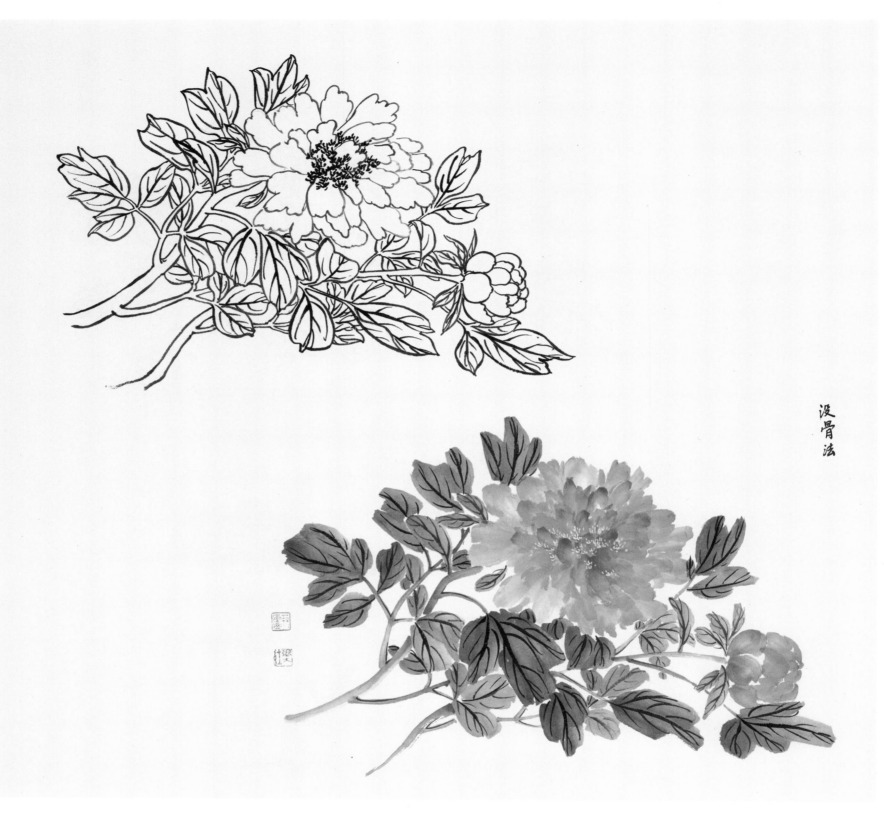

双勾牡丹画法、没骨牡丹画法

没骨法

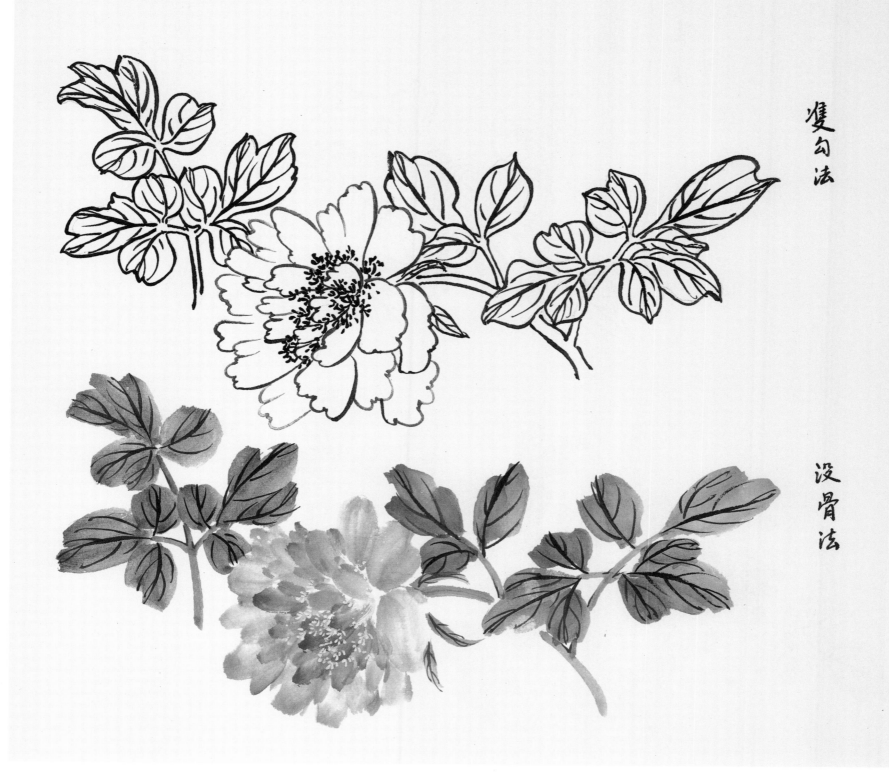

双勾法

没骨法

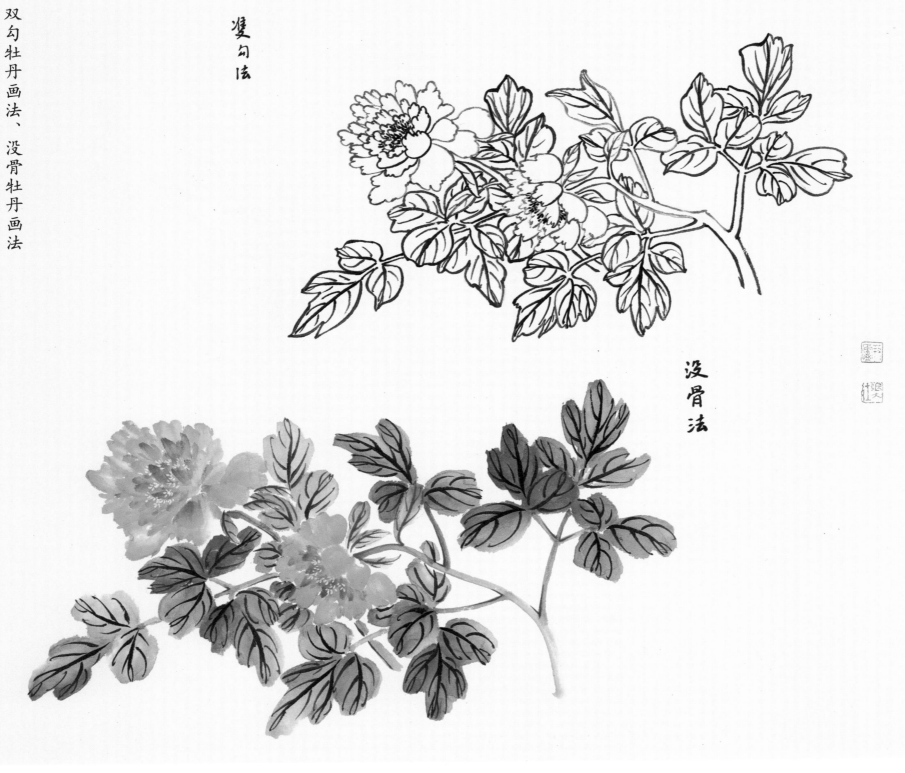

双勾法

没骨法

双勾牡丹画法、没骨牡丹画法

双勾带叶画法

双勾带叶

没骨法

没骨带叶画法

雙勾全部

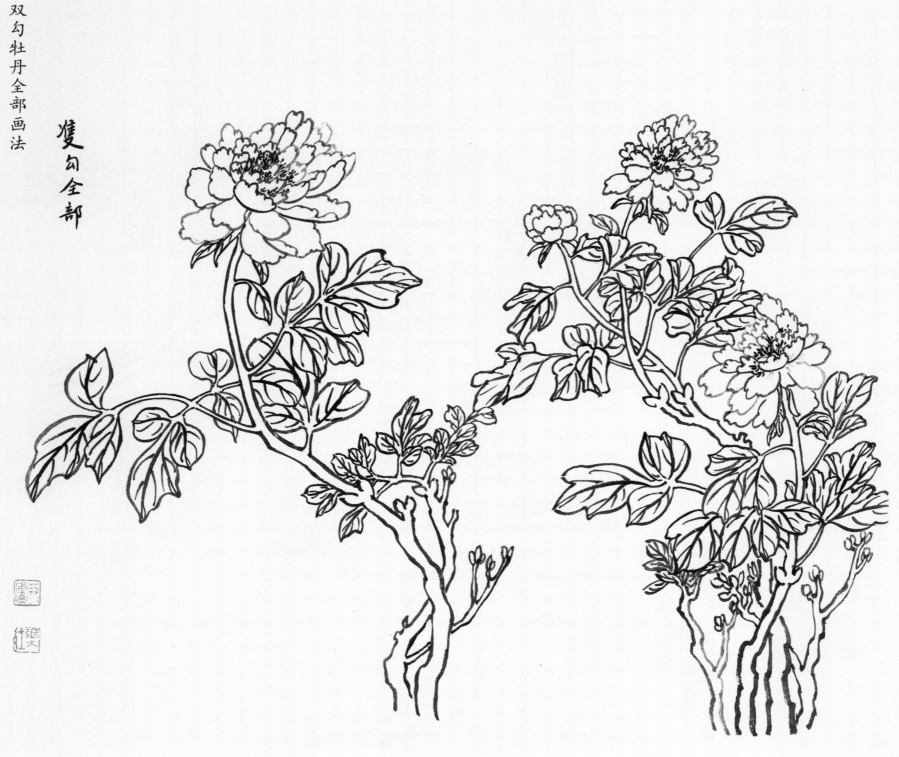

没骨全部法

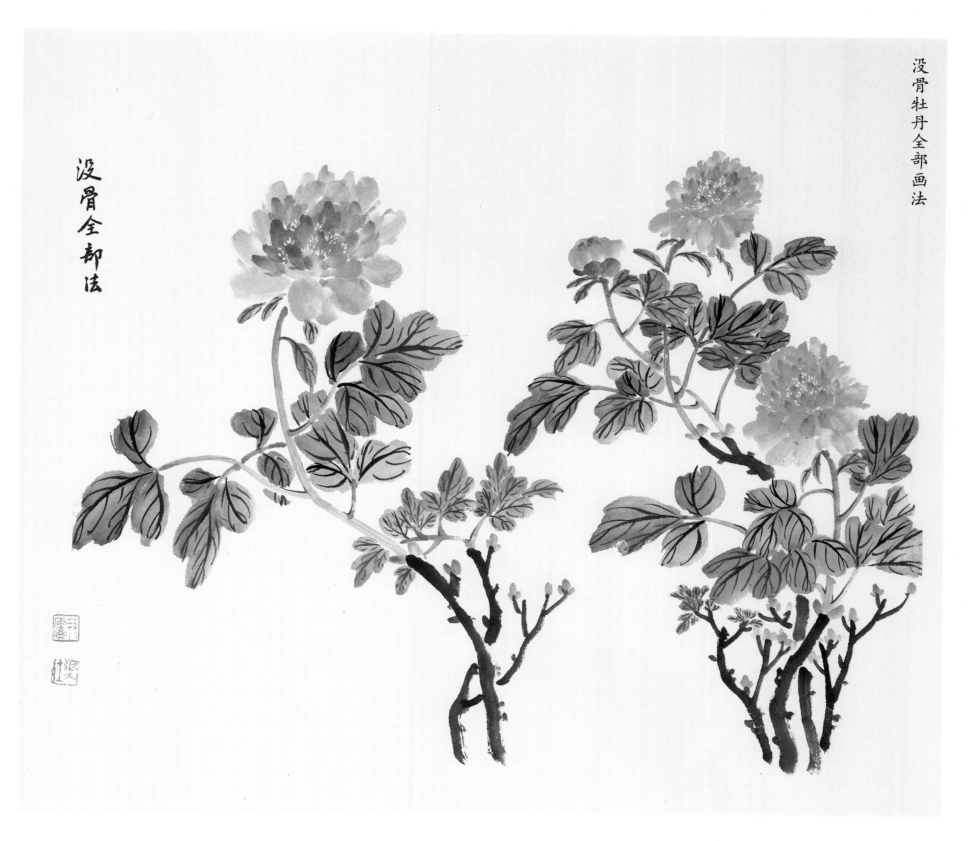

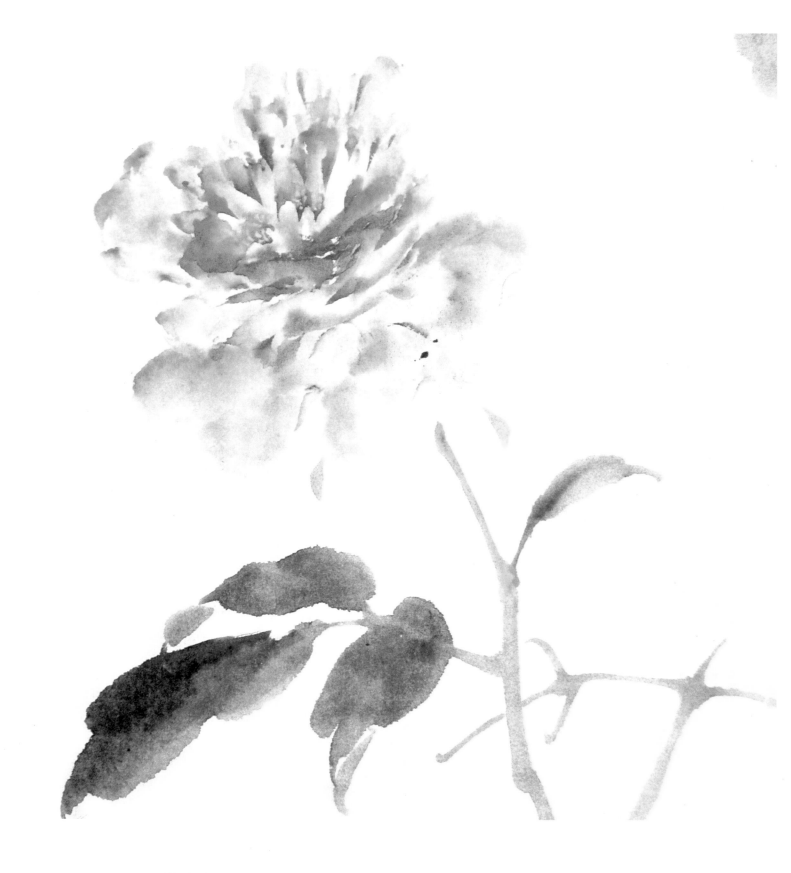

粉
牡
丹
图
例

　　以饱含水分之笔调出粉彩色，运用色彩加减可画出不同姿态的粉色花朵。以白粉为主调出花色，笔尖蘸少许胭脂色，花瓣未干时可用白粉点。此幅粉牡丹用恽南田的没骨法画出花朵和叶子，看似轻松且有飘逸自如之感，用笔不多却显生动。

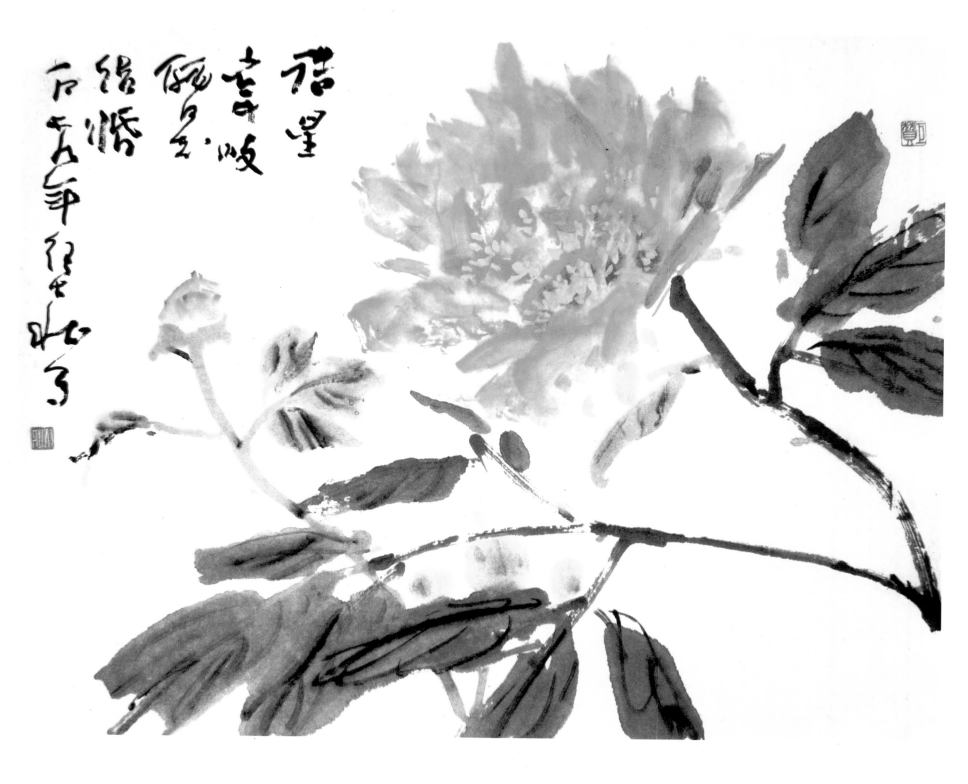

粉牡丹图例

在画写意粉牡丹的时侯，力求用笔刚柔并济，点线并用，平中求奇。主要用色匀浓重些，次要部分作必要的退让并与之呼应，主辅有别方显和谐。

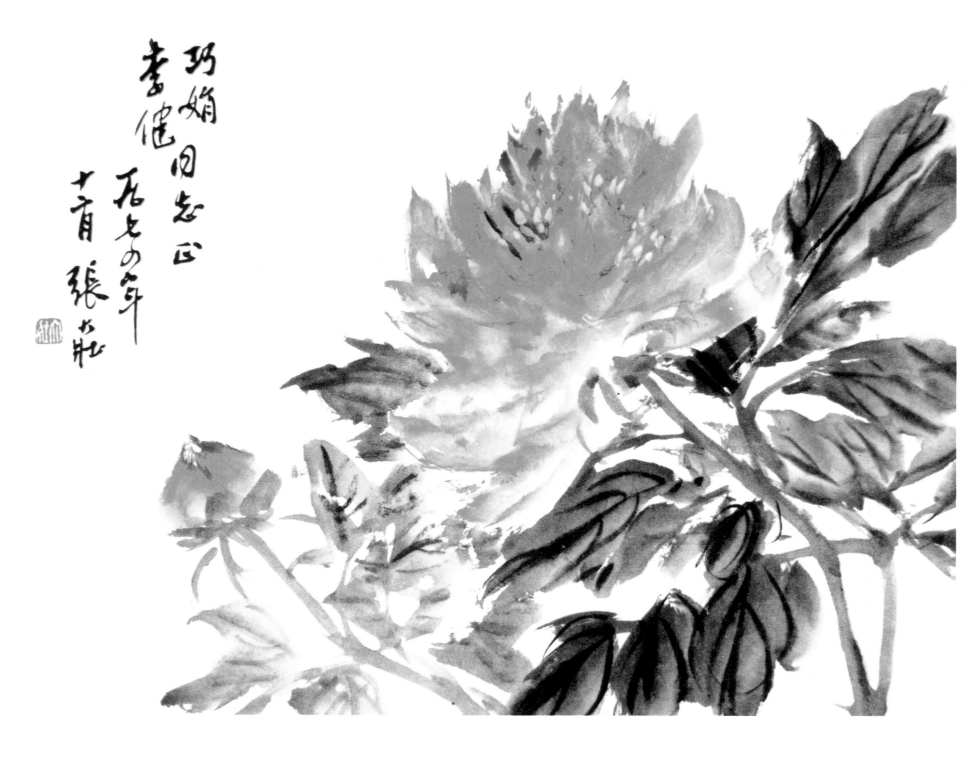

红牡丹图例

红色花系以红为主，纯度高低求变化，浓艳生光色饱满。画时每一笔都应由瓣根向瓣梢画出，使每瓣都有向心感，花心部分用曙红加胭脂使其有深凹下去的感觉。此幅作品构图饱满，充分表现牡丹的丰丽雍容、端庄秀稚之态。

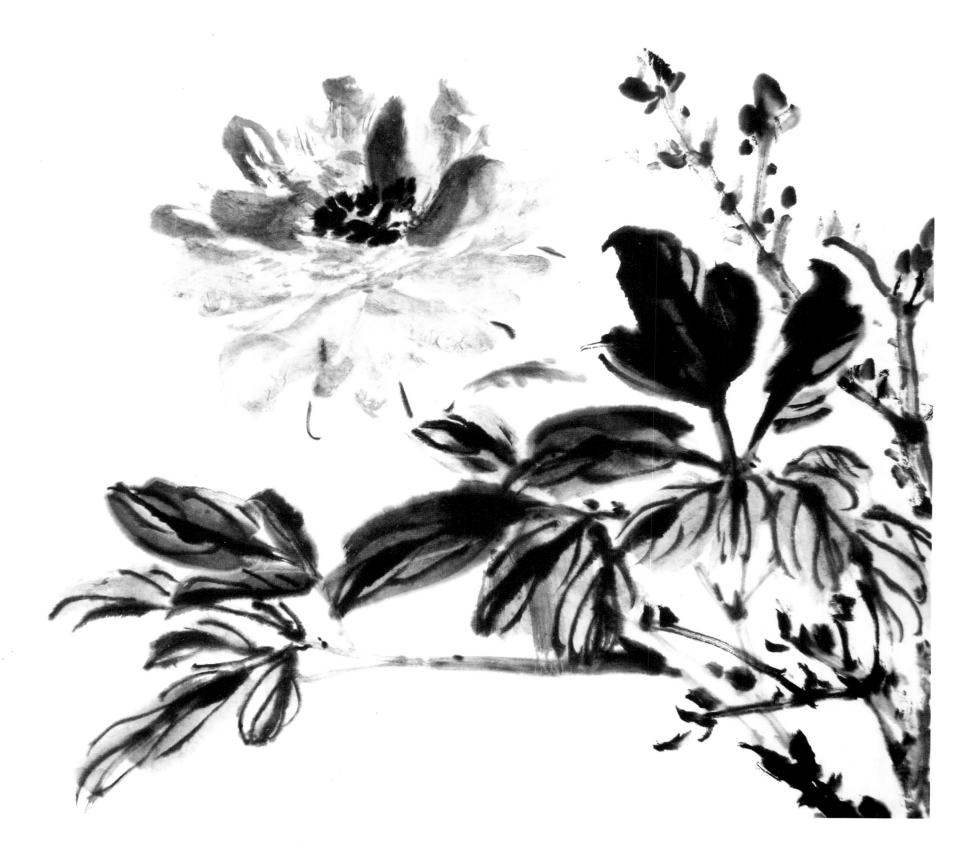

黑牡丹图例

以水墨作画，应先从牡丹的亮部入手，行笔要果断，不宜重复修改。由于水墨颗粒细微渗化快，墨中加色既可使墨色有冷暖之别，又易于掌握水墨渗化。

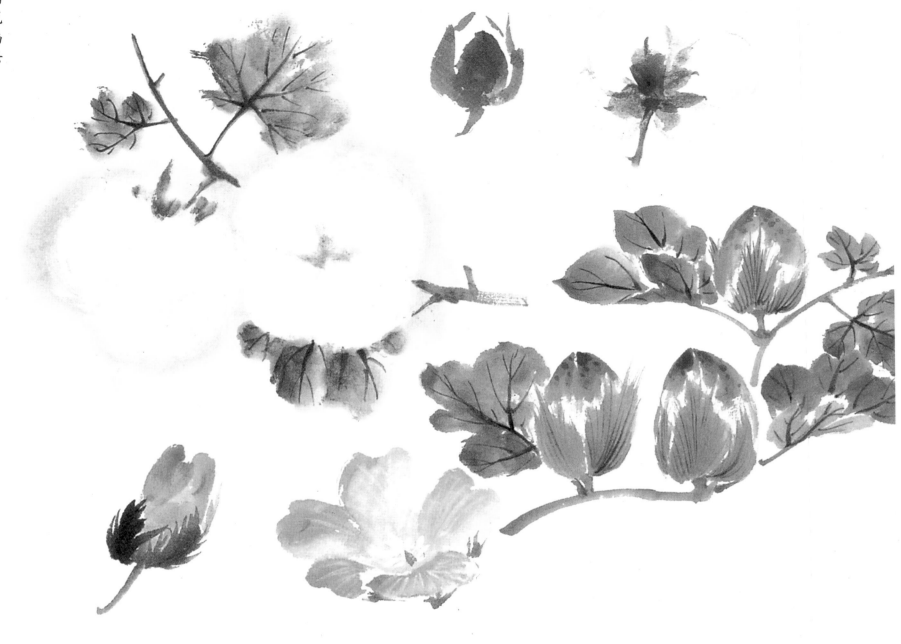

三、其他花卉

棉 花

画棉花时可以在棉花周围渲染一层淡色，这样能衬托出棉花的洁白之感。棉花的花苞、花托和叶子宜运用大笔来表现。

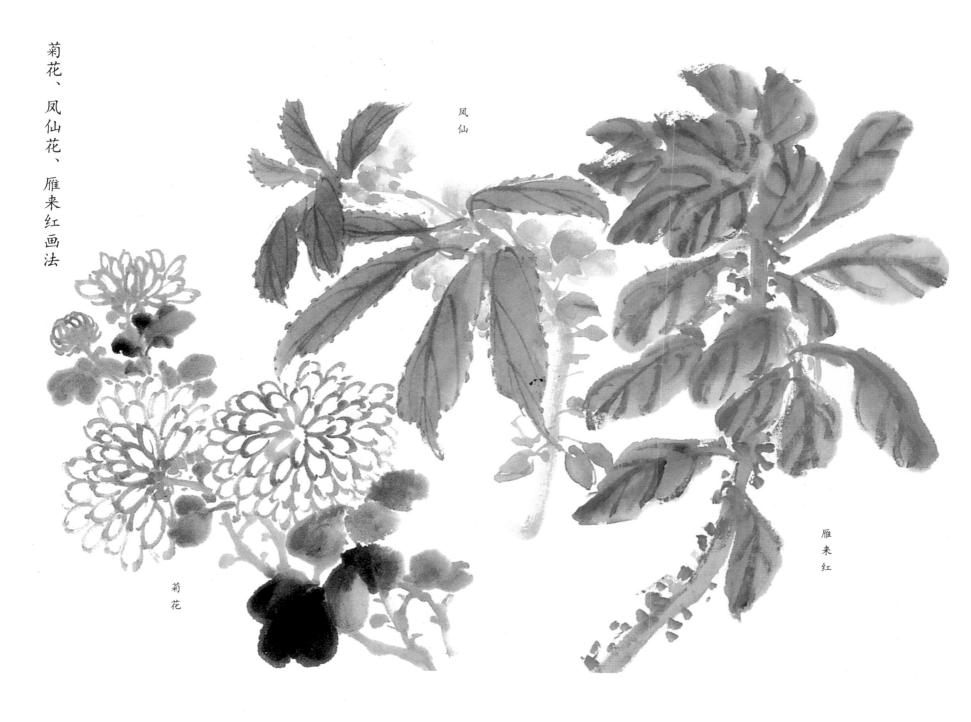

凤仙

菊花

雁来红

菊花、凤仙花、雁来红

秋季常画的菊花、凤仙花和雁来红，三个品种多具神采。其中菊花的画法采用了勾瓣法，其特点是花芯瓣攒聚相抱，逐层向外伸展，各瓣都集中生在一个扁圆的花托上。画法是用笔蘸灰墨，自花蕊部位入笔，先从不同方向勾出密集花瓣。相互叠错的花瓣可依圆形结构自由延伸。局部空出白纸制造缺口，从而打破圆形结构以增强形式美感。凤仙花和雁来红运用没骨画法。

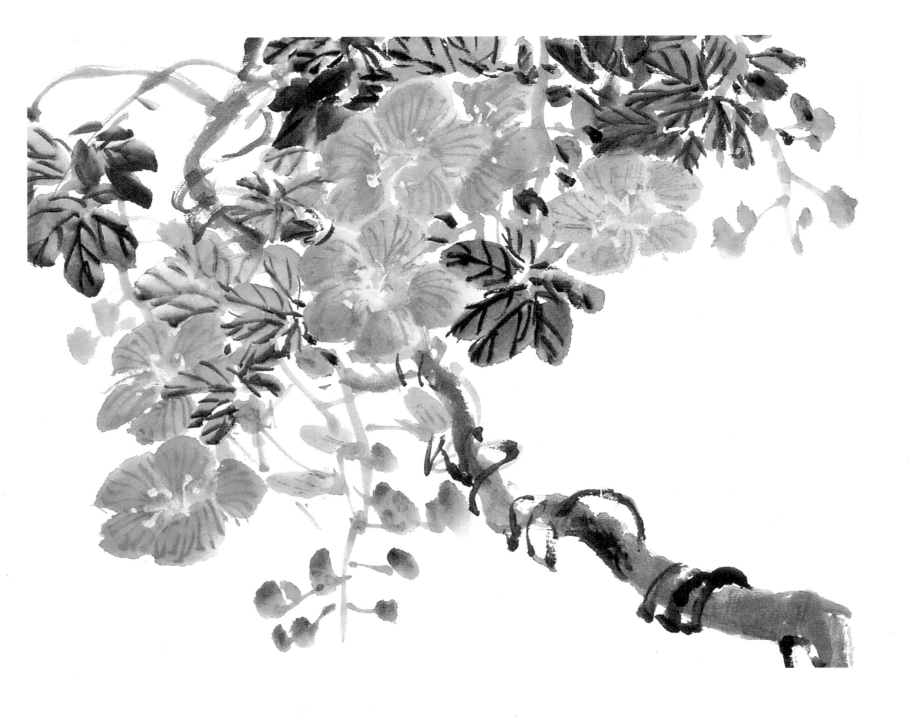

凌霄花

凌霄花通常夏、秋两季枝梢开花，花瓣为五片。花朵为朱红色，脉络较深。画的时候要注意高低大小变化，花枝下垂，花头上仰，并穿插花蕊。画花瓣可用朱红调曙红画，画法与梅花相近。胭脂勾勒花茎，浅色点花蕊。

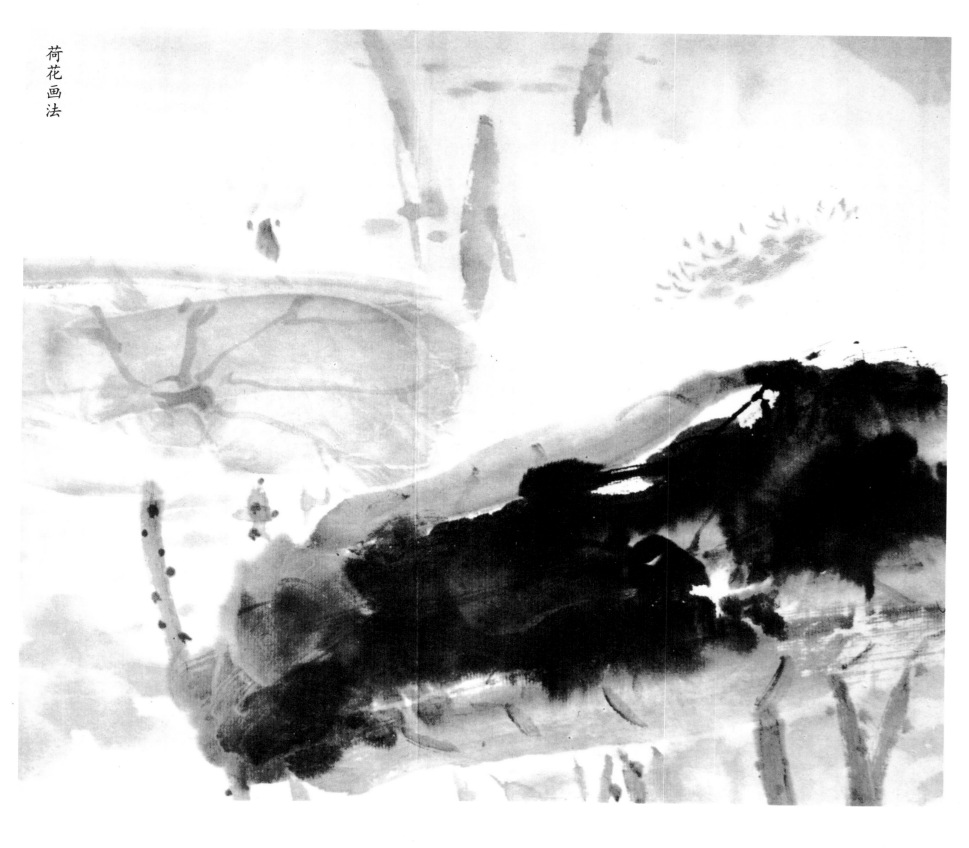

荷 花

　　荷花为睡莲科，有地下茎，肥大而有节。叶大似盘状，叶背中央着以长叶柄。花形似碗，有重瓣、单瓣之别。荷叶适宜浓淡对比明显，用墨及色淡而不薄，浓而不滞。

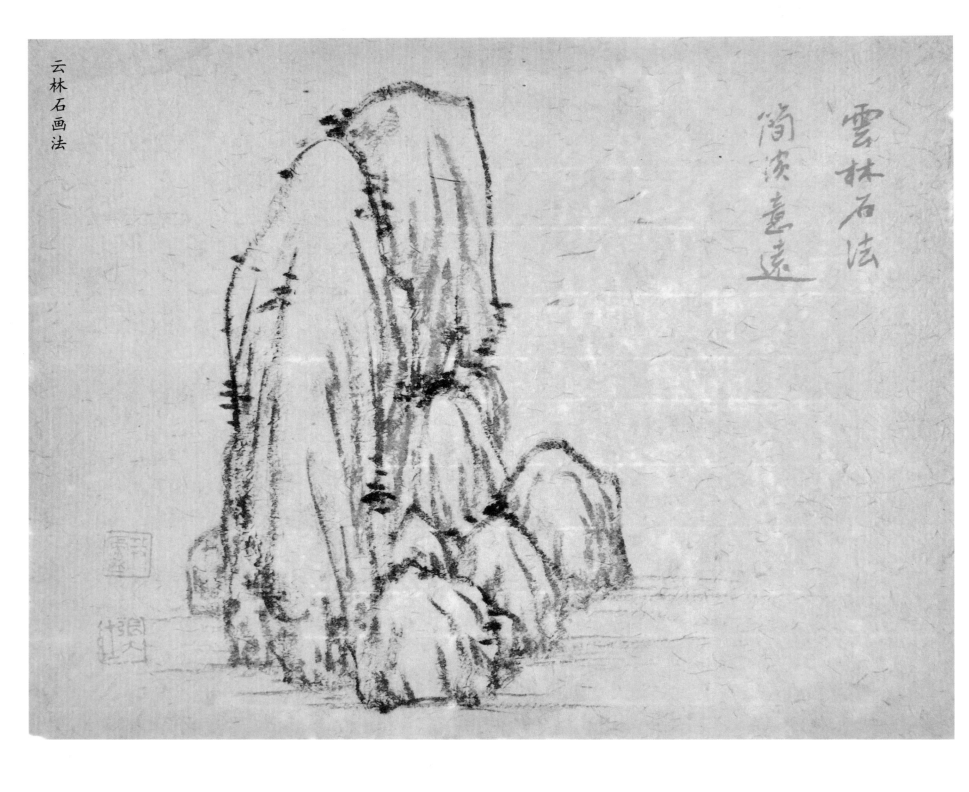

雲林石法
簡淡意遠

四、花卉配石画法

云林石

云林石法，简淡意远。"元四家"之一倪瓒（号云林）画石用墨干淡又含滋润，略有起伏，便成峰峦。

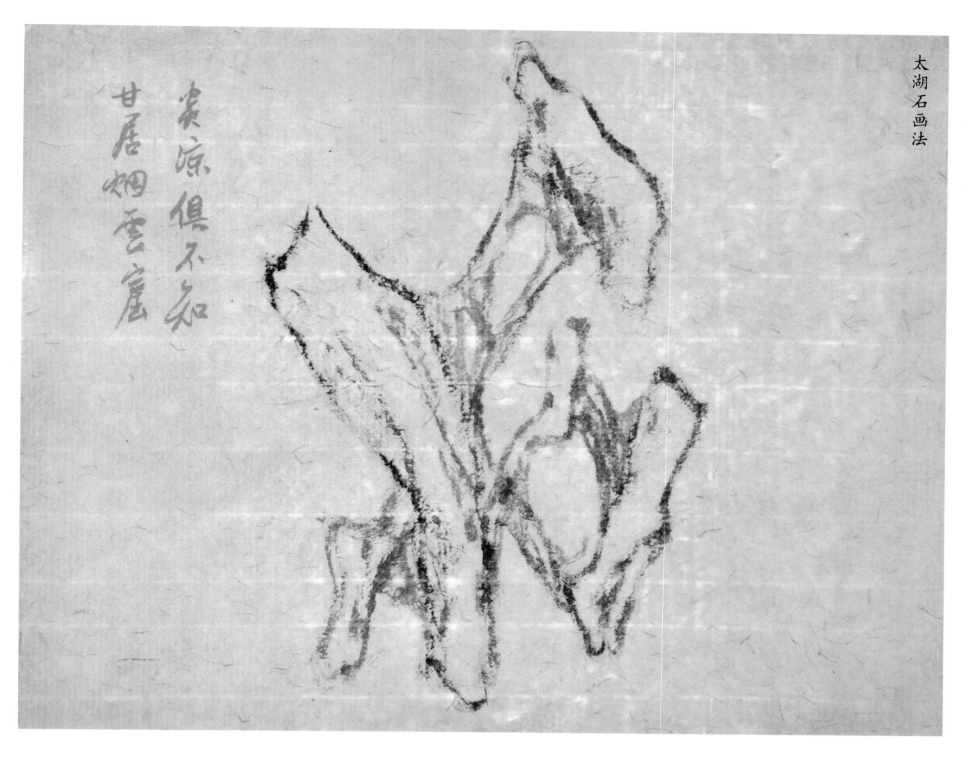

炎凉俱不知
甘居烟云窟

太湖石

太湖石，形态玲珑剔透，气势雄伟，可供人们从四面观赏。画太湖石先勾勒出石头的轮廓，可用中锋或侧锋，湿笔干撩画法。

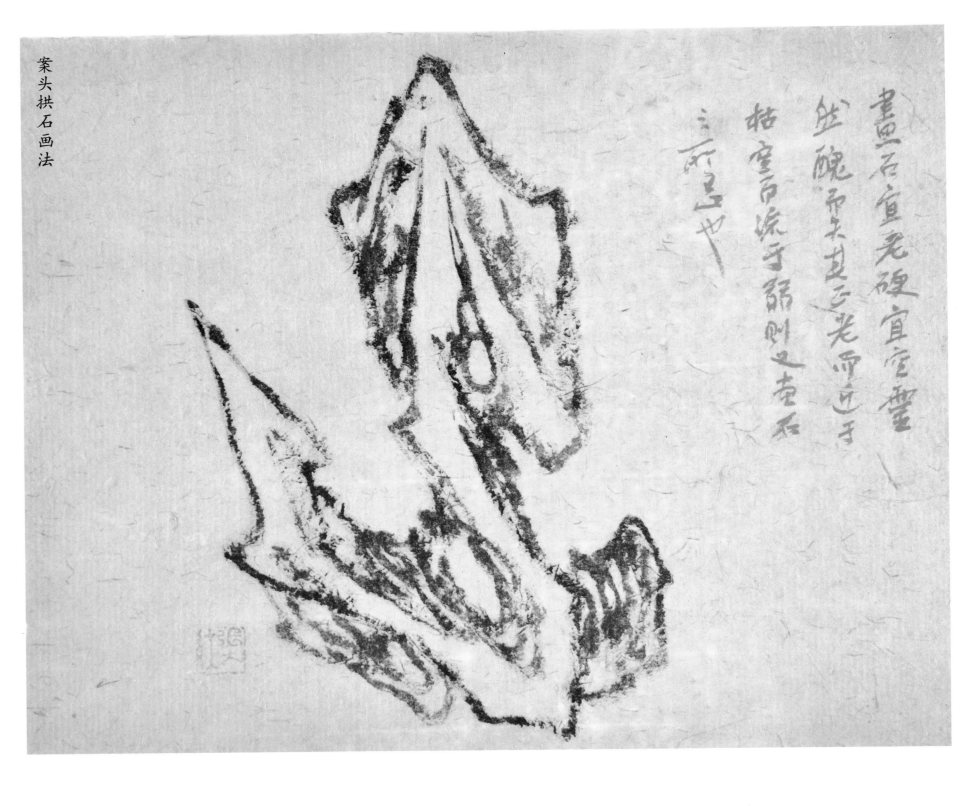

画石宜老硬宜空灵
然醜而失其正老而近于
枯空言流于韶则之在石
之是也

案头供石

画此石宜老硬，宜空灵，然而失其正老而近其枯。供石棱角分旺，用干笔解索画之，写时以取势为要能以小胜大，乃案头清供佳品。

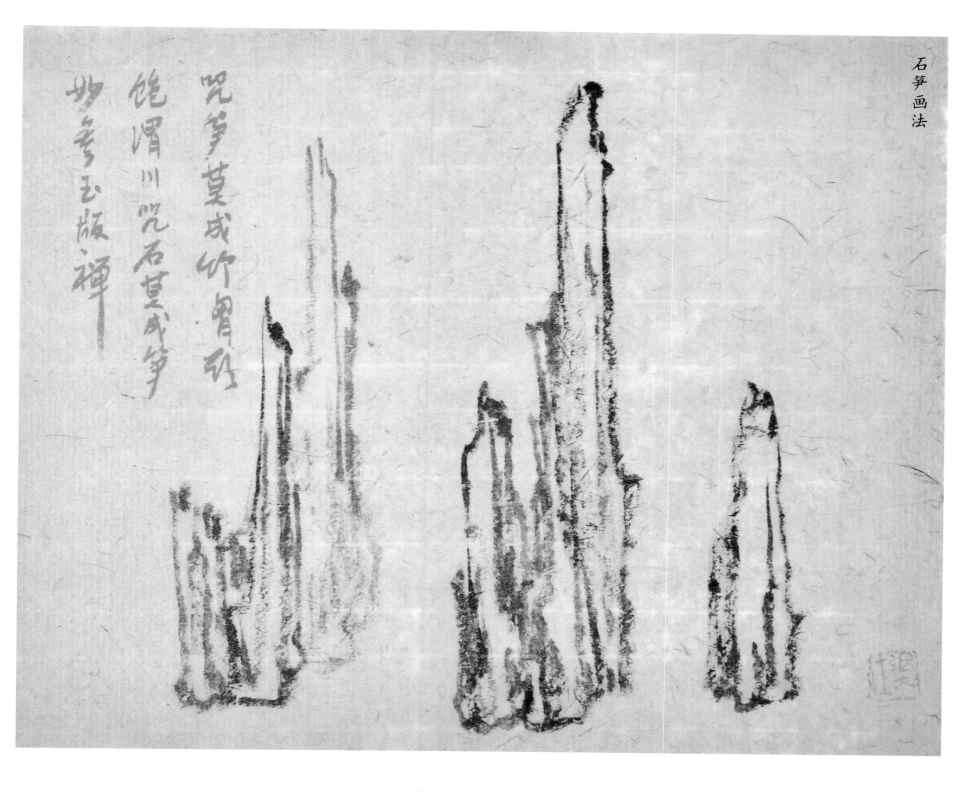

咒笋莫成竹窝底
饱渭川咒石莫成笋
妙参玉版禅

石 笋

石笋，连体石笋。气势宏伟，结构紧密，高低参差，有疏密变化，相互顾盼使石块活起来。

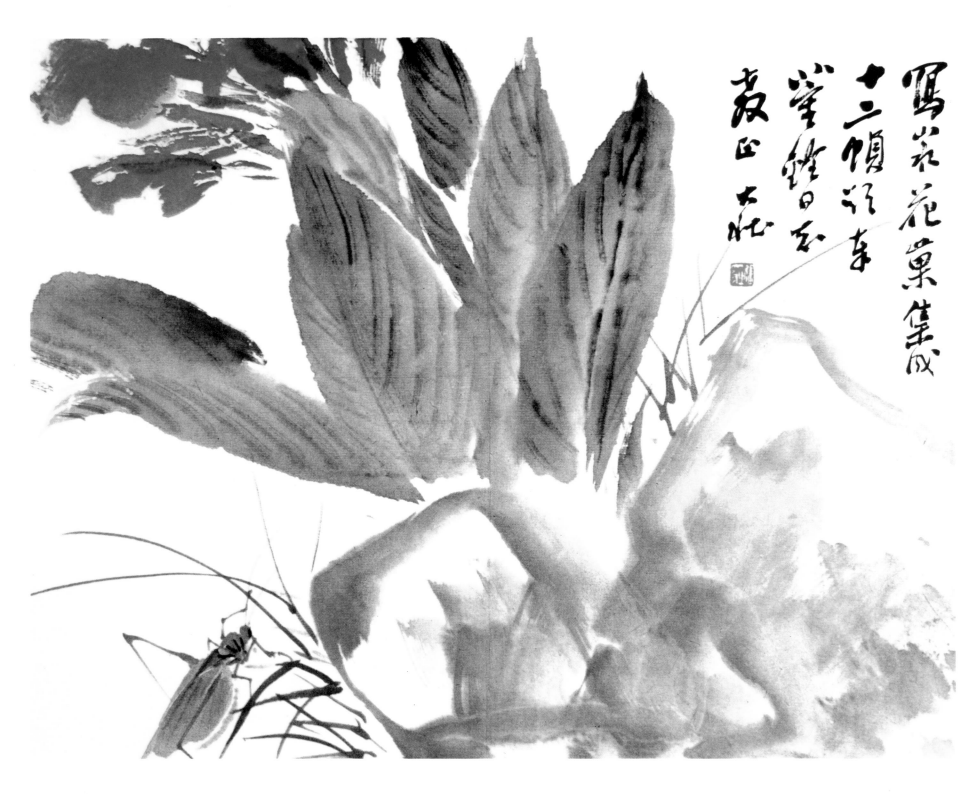

写意花叶集成
十三颂物丰
窒铿皆玉
袁正花

花卉配石图例

用饱满的笔墨写意出美人蕉与石，而整幅的构图包括题款越显丰满，其中花、石是静止的。左下构图补只可爱的纺织娘，使整幅画更具生气。

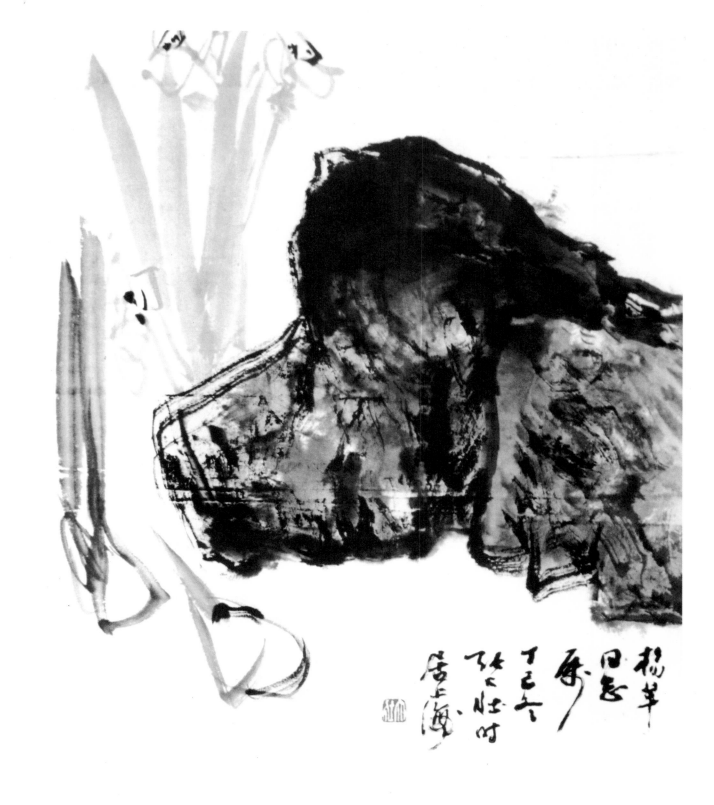

　　画中顽石用浓重的笔墨以及点皴相结合的笔法，通过大面积的深色映衬简洁的水仙花，形成明显对比，使作品成为浓淡枯湿多变的佳作。

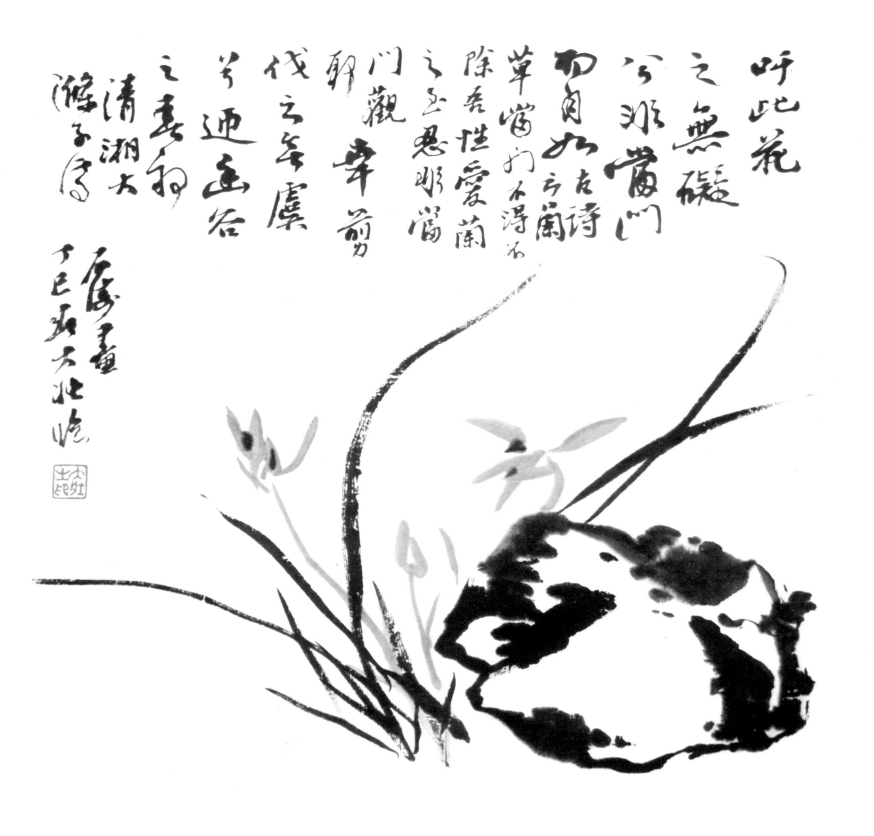

运用轻松飘逸的浓墨之笔画就兰叶，再用淡墨画兰花，一浓一淡起到了对比作用。兰花似有微风吹拂，然而其右倚顽石，具有一静一动之感，颇具石涛遗韵。